[高等院校实验艺术辅助教材]

纽式艺术及象象主义

刘向东 著

知识产权出版社
全国百佳图书出版单位

内容提要

　　本书是知名艺术家刘向东的艺术创作和画理思考的部分记录。它的面世将为读者进一步了解中国本土现代艺术,特别是为学者和创作者的研究和借鉴提供鲜活、具体的材料,也作为作者同好们的辅助教材出版发行。

责任编辑:石红华

图书在版编目(CIP)数据

　　纽式艺术及象象主义/刘向东著. —北京:知识产权出版社,2011.9

　　高等院校实验艺术辅助教材

　　ISBN　978-7-5130-0756-6

　　Ⅰ.①纽…　Ⅱ.①刘…　Ⅲ.①绘画—艺术评论—中国—现代

—高等学校—教材　Ⅳ.①J213.05

　　中国版本图书馆 CIP 数据核字(2011)第 159361 号

纽式艺术及象象主义

NIUSHI YISHU JI XIANGXIANGZHUYI

刘向东　著

出版发行:知识产权出版社

社　　址:北京市海淀区马甸南村 1 号		邮　　编:100088	
网　　址:http://www.ipph.cn		邮　　箱:bjb@cnipr.com	
发行电话:010-82000893 82000860 转 8101		传　　真:010-82000893	
责编电话:010-82000860 转 8130		责编邮箱:shihonghua@cnipr.com	
印　　刷:知识产权出版社电子制印中心		经　　销:新华书店及相关销售网点	
开　　本:889mm×1194mm　1/16		印　　张:6.25	
版　　次:2011 年 9 月第 1 版		印　　次:2011 年 9 月第 1 次印刷	
字　　数:207 千字		定　　价:30.00 元	

ISBN 978-7-5130-0756-6/J·025(3661)

序

这是我的第十本书。

放在书的最前面的是我早在少年时期的几张代表作，除了印证我的"神童时期"的写实基本功和想象力特质，还展现了与后来的画理学理的始发脉络。紧接着是20世纪80年代中期开始的"纽式艺术"及画语录，再后来是2007年前后的"象象主义艺术"和画语录，并在后头附录批评家们的言论、访谈记录、简历等，较全面地总结、展示我的部分学术和创作成果。这次出版的目的，一是再次总结经验，二是再次抛砖引玉，三是作为教材使用。

另外，由于当今社会上存在抄袭现象，作为原创者，我有责任和义务整理出版十几二十年来散发在一些书刊上的画语录的完整版。

关于"画语录"部分，无论从经院式的纯理性推导，还是从文献研析的路数来看，这些都不是正规的理论；如果从艺术家理性倾向的画理思考和创作的感性的类似古人的"画语录"那样的经验总结，我的著述已远远超出了艺术家的职责范围，从这点看来，我自己是深感自豪的。艺术家不一定都要去写纯理论文章，但必须弄懂艺术问题。

本人的兴趣比较广泛，平时还用大量的时间从事宗教、电影、设计、诗歌等领域的研究、创作和教学工作。我多次说过，由于精力和时间的限制，我必须探索一套更集中火力的工作方法，以便自己的生活过得更有秩序、更自由！这样，今后陆续出版的其他书籍一定会更清晰地体现这种秩序和自由，希望大家多多予以批评指正，也多多予以鼓励和支持。

作者
2011年3月

目录

壹.画语录/图录(1)

一、序曲（神童时期）(1)

二、概念符号(2)

三、象象(3)

四、象形文字和书法(6)

五、纽式／关系／世界关系／关系网(8)

六、关系转折点（临界点）(16)

七、现行／运动(20)

八、奥秘(25)

九、截体（历史、社会、人生）(29)

十、总体性(33)

贰.文章代表作/图录(41)

一、纽式艺术(41)

二、纽式(43)

三、象象主义艺术宣言(49)

叁.评论家文章/图录(52)

一、20世纪80、90年代批评家给刘向东的信摘录(52)

二、刘向东的纽式艺术初论/刘木新(63)

三、刘向东的艺术精神/岛子(66)

四、刘向东：风格实验/［美国］乔纳森·古德曼(69)

五、批评家评论摘录(73)

肆.作者简介/图录(77)

伍.相关资料/图录(79)

一、"福建M现代艺术研究会"和"闽沪青年美展"简介(79)

二、八五新潮阵容最豪华的展览(80)

三、由筹拍电影《新潮》而引发的讨论(85)

四、影片《新潮》及其他(90)

一、序曲(神童时期)

象象雏形（姓名与机枪）1975（11岁）

【1】

外婆家前面的风景 1977（13岁）

拳\权 雕塑 1974（10岁）

大卫像 1981（16岁）

[2]

1，20世纪80年代中期刘向东独创的概念符号

2．1987年刘向东设计的福建省M现代艺术
研究会标志

1994 那种淡淡的伤感加上有修养的分寸感来自国画或书法"五色"中的"淡"、"干"（飞白）、"涩"和用笔的讲究，提按、使转显示出"拙"和"有步"。一气呵成的有丰富变锋的粗线之所以大气是因为它是在抽象而具象或具象而抽象的图式抒写中，间或有自由的变形作转折，它们不可或缺地相辅相成相映成趣。部分是约定的另一部分却又是即兴随便的。作画的状态是有节奏的、抑扬顿挫的。老式纽扣如梅开放于线的枝干上，是由审美幻变成审智慧，此乃后现代的综合性使然。中山装口袋的变形帮忙分割传统对空间的占据。在我的其他画中也有很多风马牛不相及的物件在变形和点线面及用笔用色（灰、灰红和黑）的整合中，在具象和抽象的合理（合视觉审美逻辑）的结构中，由于灵感而谐和起来。加上未上底色的灰黄的生布那使人感到慢慢变旧的感觉，在我看来多么具有"先天"的优雅的品质。

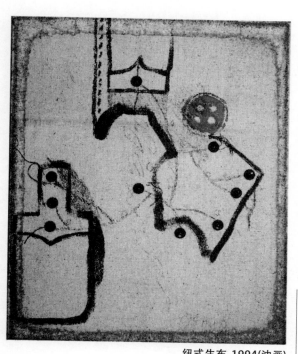

纽式生布 1994(油画)

笔的"前进"应该如溪流一泻千里的惯性，但碰到转变的堤岸和礁石会产生角度不同的转弯，惯性是统一的，转弯却千姿百态，转变的点像基石，建筑物是否大气，这些点的布局极为重要，又是外在表现力和内在的张力的"基本点"。（关于《纽式生布》1994）

1997 一个时代的过去，不是向一个空白处消逝，而是一些事物向着另一堆内容相同，形式相近的事物在历史隧道里变形。好像一些更"新、奇、帅"和"更高、更快、更强"，更"红、光、亮"的东西来了，后面逐渐会再来，但最后来的，我确信是："前途是光明的"。那些线条，那些强烈的色彩和动感表现的就是这些。 （关于《象象雏形（拆掉文革水渠）》1997）

2007 这"表现主义"中，有"形"清晰一点的，也有"形"朦胧的，这"朦胧"引起了我的高度重视。

"高度重视"使我不停断地深入思考，它和潜意识暗合着告诉我：还有一种能够引起普遍共鸣的艺术样式存在。人们常常讲的"像不像"最明显地体现在：在绝大多数的旅游景点总有书本或导游解

说，这山像什么，那树又像什么……

这种"审美叙事"在书法艺术和民族舞蹈中也不胜枚举。

在民间的艺术审美经验最常接触到的"像不像"，其内里的标准不是西方审美双塔"具象"、"抽象"，它应该归属于"中庸"，可以叫"中象"，这是我刚开始想到的概念……

这样，在具象、抽象、意象（象征主义）之后，又多了"象象"。

实际上，西方抽象艺术中一直存在小部分这样的作品，它们看起来抽象得不够彻底，画面还隐约留有物体形状，我认为将它们归到"抽象"一类是不准确的。

没有"中国化"，也没有"去中国化"。要在"内在的爱国主义"与"内在的国际主义"之间有平衡，找到"先进性"。（《**象象主义艺术宣言**》2007）

2008 2007年，刘向东又提出了"象象主义艺术"（Visualizationism Art）的概念并发表宣言。在已经少有"宣言"问世的今天，这显得有些不同。刘向东认为"象象主义艺术"既非抽象又非具象，更非已经不能对当代美学问题提问的"意象"，其实他借此提出了一种观念性的视觉理想，一种反规则、反概念化的无界寻思。1997～2007年间，他创作了探索"象象雏形"的大量水墨和油画作品，而对于这种"象象主义艺术"的兴趣，又可溯源到艺术家童年时代对于自己名字汉字的图像加工。结合作品的历史语境，不得不说，刘向东的许多艺术实践在当时是十分超前的，比如对现成物的使用（1985年）、对汉字的实验（修饰、叠写、拆解、变形，1987年）、对衣服和人的关系的思考（《纽式衣服穿人》系列，1987年）、对中山装的兴趣（1995年）以及很早就开始的对威尼斯双年展后殖民倾向的反思（《中国馆Ⅰ/Ⅱ》，1996年）。也许有人会遗憾，如果刘向东当年沿着他的这些实践中的任意一条"经营"下去，也许这些艺术符号在如今就会成为使他扬名的"标志"作品。但刘向东没有"经营"，他坚持着做一个纯粹艺术家的分内之事。这也正是我说的"最后"的"老八五"的一层含义，纯粹的艺术家对问题的思考往往是想到了就做，而不是出于商业或其他投机的目的。由于这可贵的一点，他的这些实验性作品无一成为限制

他发展的风格桎梏，也使得他的这些作品更具历史价值。正是无界寻思，保持了其独立思考和个性化表达的自由。（岛子《刘向东的艺术精神》2008）

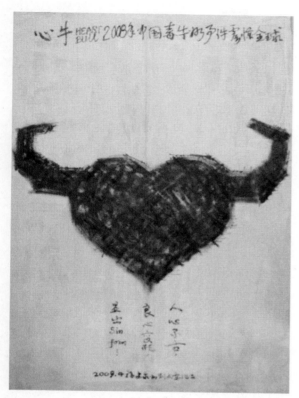

《心牛》2009.4

纽式局部

2009.4
大家平时看到的"心"就不是写实的，其变形的写意性也不知打哪来。本来就美得奇怪。2008年全国（甚至海外）毒奶牛事件后我琢磨了一年，想了好多方案最终想出此招：将牛的角接到"一颗红心"上，显出特别怪异的造型。这种造型我觉得可以看出"罪的形状"来。（关于《心牛》2009.4）

2010
在我这里并没有东方与西方的对立，只有整体中的共性。"象象"是世界美术史中的"象象"，只是众多艺术现象之一。

"意"在形而上，"象"才是可操作的约定俗成的。我们常讲的"象"不是具象，也不是抽象，是两者之间那个不同的"象"！（《另类对比（一）》2010）

自由形是将点、线、面联合起来，或将点，或线，或面作自由延展变化，将我们的记忆仓库里的艺术材料，将我们潜意识里的和自然造化中的形式因素通过想象力的激发，来创作跟一定的内容相关的艺术图式。

"象象主义艺术"是我学画之初就自然萌生、20世纪80年代至20世纪90年代发展出雏形、2007年8月正式提出的艺术概念。

"象象"是与"具象"、"抽象"不同的艺术手段，取"似与不似之间"之"象"，有点像中国画的"写意"，但比"写意"更抽象，抽象得不太彻底，还残存一点形象。以前有人叫它"半抽象"，虽然也能望文生义地理解，但是不够准确。

也有人用"意象"，但"意象"约定俗成为象征主义专有。实际上还是个"半抽象"，不但比"写意"更抽象一些，也比"意象"更抽象；象形汉字是极好的典型，它既概括了审美精神，又直接展示了意义。

因此，我们的"附加实验"得注意：抓住我们要表现的事物的精神特质，展开想象力大胆去画去实验，在不断"研发"中提炼出作品所需用的图式。

先从"综合材料"开始。在"现代派"走到

"极简"之后，艺术便转向风格和内容的综合。"综合材料"使艺术的"可能性"多了起来。

"象象"总的要求是，首先必须先抓住事物的精神，第二要尽量使作品与环境、与读者产生紧密联系，第三是使作品成为动感的有生命象征的与"世界关系"同步的织体。

具体的做法是：将前面讲的多种风格、内容作有内在逻辑规律的结合，重点是表现它们的"组式"关系并强调关系的转化：打开原形或作一定的变形处理使其成为开放的、动态的面貌："未完成感"，或真是未完成的，笔断意连或于无声处……

……

在练习中要学习揣摩图或图形中的意味。其实大家还是隐约看得出玫瑰、海鸟、雨伞或其他事物的。我们不提倡画具体的东西，而是提倡画出意味，画出精神之象。"大象无形"的"象"。

……

不同的"肌理"给人不同的心理、生理感受，不同的"肌理"组合更给人不同的戏剧冲突般的领受，画面似乎诉说着故事，理性与感性的弹性中。

（《另类三大构成》2010）

四、象形文字和书法

1985 这是我大学毕业创作的主要部分。

主角为构成汉字"山"的面对现实请拳的作者，被象征化处理的头部和手是智慧和力量的象征。背景满是杀气的X形由外框的接纹延伸而成，"框框"和"打破框框"是艺术发展中的悖论和"悖论"的发展。（关于《智慧与力量（改革）》1985）

2007 ……分寸、尺度在哪里？又不能画成所谓的"意象画"……最后我找到书法、象形文字作为价值标准的参照(仅仅是参照)。我认为：象形文字在艺术范畴中是"中庸"的，是真正"似与不似之间"的。只是，也不可把"象象"搞成所谓的"书象"，因为那还是书法不是绘画。

象形文字、各体书法成了我创作资源的一部分，它们的构成构形方式成了我创作方法论的部分

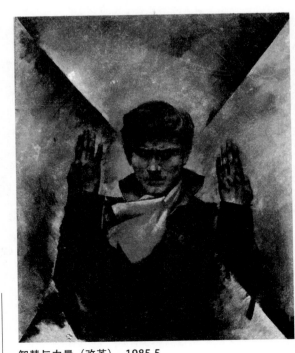

智慧与力量（改革） 1985.5

[6]

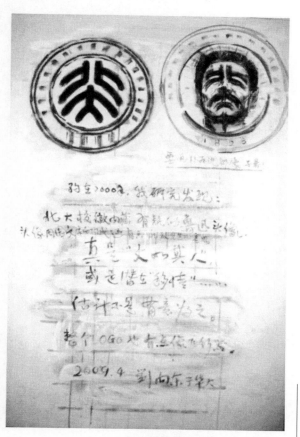

北大校徽隐现鲁迅头像　2009．5

内容。当然也可以从想象力的多方面入手，去达到"象象"的目的。

　　……不是写字，不是书法，汉字、书法有自给自足的规范和审美定律。"象象"只是与写字、书法有点关系的图画，要突出"画"。由部分书法转化成图画是"象象"的最难处。我对汉字、书法采取"既爱又恨"的态度，具体方法是：在"爱"的拥有、保留中去做"恨"的割舍、变形。（《象象主义艺术宣言》2007）

2009.5

大约在2000年我发现这一秘密：北大校徽图案中隐藏着鲁迅头像。

　　近来我在视觉研究的闲暇常常想到这一发现，越想越觉得有意思。考虑再三，决定将我的发现公布出来，这或许对视觉研究和鲁迅研究的人都有帮助。明眼人、细心人，特别是练过美术设计的人，经我提示一般不难看出那校徽图案中的鲁迅形象：篆字"北"的左右结构构成左右两眉毛、眼睛，图案下面的篆字"大"构成胡须和嘴唇。不只是形似，还非常传神。就差脸形，因为校徽一般是圆形的，如果设计成方的，那就不用我来研究、揭示了。

　　我在网上翻到北大网站，上面讲了一些关于他们校徽的事儿："北大"两个篆字上下排列，其中"北"字构成背对背两个侧立的人像，而"大"字则构成一个正面站立的人像。有人说，上面是学生，下面是老师，老师甘为人梯；学生要站在巨人的肩上攀登，要青出于蓝而胜于蓝。又有人说，一个人上面两个人是我为人人。

　　这一图案是1916年12月蔡元培出任北大校长第二年请鲁迅设计的。鲁迅于1917年8月7日将设计好的校徽图样给了蔡校长。

　　网上表扬鲁迅说，用文字构成图案是徽标设计的常用手法，高明的设计者能用文字构成来表现徽标的精神内涵，鲁迅这枚校徽的设计就达到了这一境界。但大家不知道鲁迅达到了更高的境界，就是将自己的形象像藏密码一样藏在校徽图案中。

　　但我认为鲁迅不是故意要让自己的形象长久悬于北大高墙，也不是故意要使自己的形象与北大同生死、共命运，而是"潜在移情"地"画如其人"。

　　这让我多了一份在自己独创的"象象主义艺术"图象研究中新发现的乐趣。（《北大校徽隐现鲁迅头像》2009．5）

1986 在《新文化5号》中，我的"纽式"理念和图式已见雏形。可能是宗教信仰的潜在线索，作品中的衣物和"纽式"图式的所指是精神与物质、原罪与衣服的关系。此后的作品都与这些有一定的关联。（关于《新文化5号》1986）

新文化5号 1986

"关系"和"转折点"：……纽式艺术表现"关系"，并着力表现"关系"运动变化的"转折点"，不断演示运动的过程转化。

"纽式艺术"的性质是活生生的，正在运动的，是充满矛盾变化的世界的一部分。

……

纽式艺术永远处于"关系"的矛盾运动过程之中，不断地展示关系的运动过程的转化，读者面对着一个正在运动的开放的艺术语言系统。（《纽式艺术》1986）

1989 画面的成形是局部符号的关系有序整合后的构成。把焦点定在关系的整合上才能做出新图式。当然，后代的作品永远只是传统的修正。人永远也不可能有真正的创造，就是航天飞机也只是一只不会生小航天飞机的"仿生"的怪鸟。艺术史是艺术本文和互本文的关系不断延异的蛇型织体。"古为今用、洋为中用"，或我们把它改成"洋为今用，古为中用"都是"综合材料"，是所谓的"天然的后现代土壤"。因为民族的记忆中有半封建半殖民地的残余。我们既要强调个体具有与另一个个体不同的权利，强调现在与过去不同的权利，更要有约定俗成的恒定的真理。

……

千丝万缕的关系网的组合图式千变万化，最难以了解、掌握和利用，纵与横的交结和立体的叠化是在灵活的变动中的，细部的一点位移就产生新的成千上万种微妙的关系和"新生事物"，使异化的人类如临大敌后与敌共舞。我们的智慧只有求助于"灵感"才能更实用，那些不靠"灵感"的"智慧"或靠变态的智慧，只能是使"自我"变成更大的再造纸厂的备料车间。艺术要强调本文成为互本文的反动，但不仅仅是以简单对复杂使用强力。

（关于《抽象画》1989）

[8]

纽式砸碎镜子一角 1989

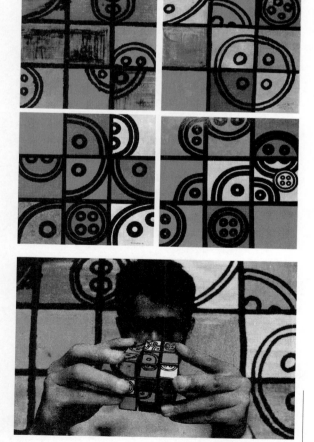

纽式魔方系列 1990

镜子里的东西很真实，但毕竟是镜象。砸碎它是想指出：因为太像了，所以要揭露。再像也不是真的。有的人对事物是否真实不愿顶真，结果人生故事就以悲剧收场。（关于《纽式砸碎镜子一角》1989）

我的水墨画肯定不是"中国画"，因为其中没有所谓"空灵"和"笔墨"。虽然我也学书法，但并不将之直接用于水墨创作。我反对"用笔"，就像我反对练气功，练气功的人明明在那边"做作"，却总要说"自然"！常听有人说西方画家不懂"用笔"，由此让人想到西学重目的，国学重过程，虽然大家好像都知道这样的发问：没有明确的目的，我们还要那个过程干什么？！但"禁果"的形象（形式感）总是迷人的。

吸引我的磁场动力不再是"西方美术史"或"中国美术史"，生存环境和生存状态"里面"的灵感是影响艺术图式强化的动因之一。（关于《抽象画》1989）

1990 魔方无序和有序的反复变化（解构和重构），现代特征的直线和彩色方块加上"纽式"的古典曲线的复合运动，叠映成隐喻这个世界的立体图式。阴性符号"纽式"在多变在历时性和不变的共时性中，在时间之河的此岸时隐时现。似是偶然的观念和行为在必然的"共时"中，飞速的旋转变化也跳不出阴影，更跳不出亮光。（关于《纽式魔方系列》）

1991 在这一点上，又让人想到刘向东数年前的"衣服穿人"的奇想和作品的实现。自然，刘向东的命题似乎并不是这种"形式主义"或自律的"艺术本体"问题，而应该说是来自于一种对日常生活的荒谬感的发掘。但这里存在一些可比的地方：首先是一种面对日常生活物品或情景的机智和把"日常生活物品"转换成为艺术或超然的精神性载体的决定和策略；而更加直接的是，他们都发掘了极少被艺术家所注意的，却又最为普遍地存在于日常生活当中的衣服，使之成为他们各自的艺术理想观念的恰当的表达者。Wurm要表达的是一种对艺术条件的新的可能的解释；刘向东要表达的是他对世界存在于关系或世界即关系（纽式）的命题的信奉。Wurm的作品并没有刘向东的那种荒谬：他

只希望构造新的关系，而刘向东的关系的荒谬性则来自于他对人的生存状态的荒谬性的关注，他的根本意图不在于制造新关系，而在于揭示既存关系的价值和形式上的意义。关系即荒谬，人的处境是荒谬的，这表明了在一种对关系或某一信念的确信后面，我认为刘向东其实是一个怀疑论者。这种联系和区别极为重要，它们透露着两位艺术家所处环境的不同，实际上所关心的问题的不同。把他们放在一起，我们可以看到，同一"表面"是如何同样有价值而内在含义又截然不同的。（侯瀚如《ERWIN WURM对刘向东》1991）

1994.6我选择纽扣暗示一种临界，它联结着事物的两边；这是强调"关系"；"世界存在于关系之中"或"世界即关系"；"衣服穿人"则表现一种尴尬荒诞的状态。（《泉州需要现代艺术？！》1994.6）

1995.7世界存在于关系（纽式）之中，或世界即关系。（《纽式中山装》1995.7）

19951995年我在北京时提出，高岭联络，准备做一些事来纪念"85新潮"，后由《江苏画刊》和《画廊》做了纪念专辑。

我自己又做了这件作品，在百元大钞复印件的成排人物一面的左上角，把银行的名称改为"中国新潮美术"，下面加上"1985～1995"。由于很多肖像在过去总是用于政治需要，现在却像是用来表达振兴经济的强烈愿望，体现中国人从政治到商业浸淫的变化过程，当代艺术也百分之八九十商业化了。我记得解放以后有的领袖是不把钱放在身上的（可能也不放在心上）。（关于《百元大钞》1995）

1996对我个人来说，回师大参加《福州当代艺术展》有两三方面的原因，一是复习《中国当代美术史》第180页里讲述的十年前"85新潮"时的往事和我的16岁至20岁装饰在校园里的"美学"，它们都被印在社会的现代进程和秩序转型的"青春期"的背景里。这些私密性和公共性的又紧随着"意义"和"语言"的转换或转化的实践，这种实践目前就以"建立法庭"来落实。

新文化6号 1986

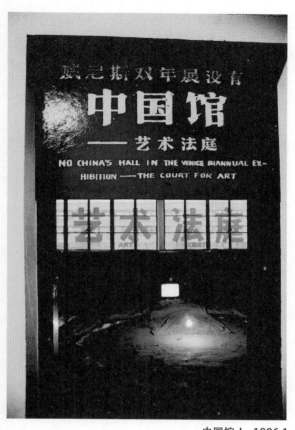

中国馆 I　1996.1

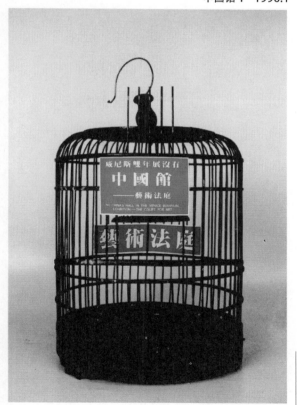

中国馆 II　1996

"艺术法庭"是一个颠覆西方中心主义的阳谋。寻求进入各种展览，进入对象群，直面各种价值标准问题。如果它真在"法制社会"发生，"中心"就成了"边缘"的被告。同时，我将被告和审判人员并列来解构"中心"与"边缘"问题。

尽管仍然是"他者"抛绣球，内涵有关于泛文化的人类深层多层潜在的报复心理的遗传，但看着题目，能唤起"此地无银三百两"的回忆，值得一做。

艺术的标准问题，是艺术的囚笼，考虑到"中国特色"，我有时将"法庭"建在鸟笼里。（关于《中国馆》1996)

1997 长期没有清理的调色盘，一幅从远古走到后现代、走向荒漠化的嘴脸，又极像军事沙盘，大家的独树一帜（插满各国的旗帜）是占山为王的游戏，是没有硝烟的文化战场，是后殖民主义显然的和潜在危机的揭露与体现。（关于《作战沙盘》约1997)

1999 "纽式"的大意是用纽扣（老式的，有历史感的）隐喻事物之间的关系，或事物表里的转折点，并用预定的极端的手段使某种设置的或发现的关系发生变化，让物理的关系转化成艺术的关系，或用艺术的办法使其成为神秘的，让新物态在变化中显现。

……

就是在我们所认同的时空现状没有变化之前，"关系网"中的运动是来自四面八方又走向东西南北中的。所以"纽式"是处于持久活动的开放的关系网之中的。（《纽式》1999)

2000 对我来说，意象总是在多变的时空结构中，有弹性的在形象与形象的多层重叠中修正的，使你感觉如在梦里的各种关系中，虽有明确的时候，多半是轮廓朦胧的。美就珍藏于这弹性中，朦胧的时空隧道里。

我写诗，先有画面，时间和空间中的画面，画面有定格的时候，是为了看清"道具"的位置；画面在多数情况下是移动的，上下天地间，东西南北中都是声、色、形，处处绽放着诗意，都是可产生的诗，产生新奇意象的。

我总是着重于时空的变幻，在我心中的蒙太奇

里，我总要自由地观察到像球迷体会到的球场上的方位感，在奔驰中体现出来的节奏美和韵律美。当然这里面不可能没有爱作"发动机"的。

然后，慢慢加上"理想"和"人生观"等等。但要做到各种因素能溶化在一起，成为整体性很强的诗的"语言"。（《关于诗歌》2000）

作战沙盘 约1997

2002.8 连：您的这次展览，给我的一个感
觉是一种过去时态和现在时态之间的紧张、冲突和对峙，从内容和形式两方面看，都是两种不同的文化意象。一方面，从您的画展中可以看见您的成长足迹，和现在的画童相比，成长年代的不同造成对社会生活的感受也不同；另一方面，您要画童们用传统的水墨来作画，可以说这是一次非常中国化的展演，但在形态上，您把自己定位成模特，有自己独特的言说方式，有自己的一套系统和游戏规则，它最大限度地利用了传统，又最大限度地推翻、改写了传统，您是不是在这一解构与重构的过程中试图寻找传统文化与现代艺术的关系？

刘：先说我的经历，我画画好像是一种自发的天生的行为，不像现在的孩子，要父母逼着、哄着。当时我可以说画到痴迷的程度，每天画16张，常因为这样画下去会不会影响健康和父母争吵。我倒无心当他们的楷模。你看，他们笔下会有不同的刘向东出现，这也是我希望看到的，这也正是他们个性所在。其实人人都是艺术家，艺术家都是普通人。顺便提一下，我也挺喜欢这样在聚光灯下表现出的明星的感觉。关于传统文化与现代文化，我认为传统文化没有消亡，它的触须孕育了现代文化，与现代艺术发生交叠、融和，它们之间的关系，不是简单的二元对立。新旧之间的交换，或和谐或对立，我一直在寻找一种"合理"的艺术表现，表现出必然的立体的有意味的运动的图式。

……

刘：以前比较单一，纯艺术的，这次活动是多方面的结合，而且比较随机，留有偶发性的空间。我曾在展览主题的制定上采取过终极模式，过于追逐一个个动态的模式。当从社会学的角度界定艺术成熟与否，那就需要从我们生活的各个方面去认识。当代艺术的因素包含在生活中，包含在我们所做的每一件事情之中，艺术家要面对现实，而不是面对虚幻。艺术家的延续性在任何时候都应该是存在的，艺术张力的进一步体现是这次展览的关键。

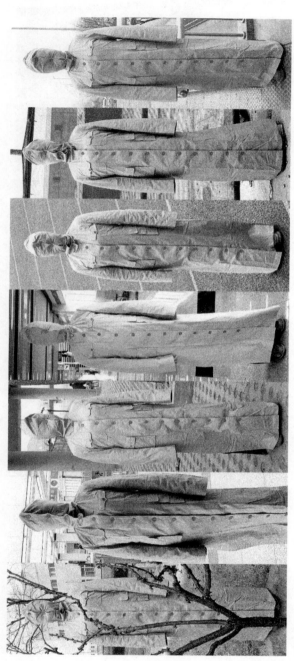

模特组合

我希望通过各种各样的展览更深刻地告诉大家我自身的思维方式和工作方式在不同环境和问题下的延续。

……

刘：生活与艺术是否"零距离"？艺术作为艺术生活，就具有生活的节奏和韵律，带有历时性的各种烙印；艺术作为生活的零件，相对静止地表现着共时性。形式和内容都应该是向外又向内宇宙拓开的，艺术生活在这个摇荡的时代更多地表现为加法和减法。当你看到艺术，你说，生活！而你在生活中说，艺术！能这样当然好，但他们都没有凝固。（《由一个展览说起》2002.8）

2004 约在2002年，我让服装班的学生帮我缝制了一件中山装，长得像旗袍，并且领子向上长成面罩，头部的纽扣显得很突出的衣服。今年3月我在北京广播学院学习时将这件衣服带去，实施了一次观念艺术（行为艺术）创作。

同宿舍研一的学生帮我找来女同学家琪做模特儿。在学校周围的天桥上下，在地铁站的上层和下层，在墙前墙后树前树后，在运动场的跑道上，家琪同学有时用那件衣服穿得严严实实，引来一些人的议论和猜测；她在换场时只是松开面罩就到处走动，很大方很支持。整个过程由小张拍摄照片，小腾帮忙做后勤工作。照片上留下了我和模特在一起却好像毫不相干的情形。

这次创作的题目是《纽式·蒙在鼓里》，延续了我的艺术脉络，主要是说，很多人对生命的意义是视而不见的，是"不识庐山真面目，只缘身在此山中"。他们是另一种瞎眼。他们跟"我"构成一种不相容的精神关系，像是并立的却是矛盾的，像在那等待着某种结局。

把那件衣服弄成中山装和旗袍的混合体，我的考虑有两方面：中国现实和历史。这体现我一贯的对"关系"的联合和分裂的关注。我注意所谓"流变""转变"的过程，努力使之真切地显现在艺术中。（关于《**蒙在鼓里（蒙着中山装旗袍）**》2002～2004）

2008 1986年，刘向东提出了"纽式艺术"的概念，他给出了"纽式艺术"的哲理性定义："用衣服中起维系作用的老式纽扣形象暗喻事物之间的关系，并用极端的手段使'关系'发生变化，让新

物态在变化中显现"。简言之，刘向东的"纽式艺术"是一种关于"关系"及其变化的探索与尝试。此后，刘向东以双层、大圈套四个独立小圈的"纽扣"为主体符号，创作了一系列行为、装置、绘画作品。我之所以认为"纽式艺术"的意义超越其符号表象，是因为刘向东的这一符号并未停留于表面的可辨识价值，而更具有哲学层面的启示意义。一方面，这一符号并没有束缚此后艺术家的创作风格，而是为基于此的创作提供了更多可能性；另一方面，我很认同刘向东对于"关系"及其变化的研究，在我看来，"关系"（或"纽式"）实在是理解中国文化的一个关键词。中国自古以来既没有一个足以强大到可以维系国族的宗教信仰，也没有形成一套可作为全民伦理准则的法律观念，取而代之的是儒家以宗族伦理为基础进而维护社会稳定的关系网络。"君君臣臣父父子子"（《论语·颜渊第十二》），每个人都是这个关系网络中的一分子，因此中国千年来的主流文化并不像西方文化那样强调人的个性，也不关心对内在自我的探究，每个人的身份和相应的行为都要按照他所处的家庭和社会关系来定义。刘向东1995年的油画《纽式中山装》中出现了这样的文字："世界存在于关系（纽式）之中，或世界即关系（The world exist in inter-relation/buttoning or world is relation.）"，应当是对这个理解的澄清。因此，我认为，与某些后殖民主义语境下的伪中国式艺术相比，刘向东的这些"纽式艺术"是真正中国式的，虽然它们并不讨巧，也难以使一些叶公好龙式的西方人理解。（岛子《刘向东的艺术精神》2008）

2010 点在我们的图式中不只是既定、死板的，而是开放的，关系中的。它是线的对接、分离、交叉，是角的对接、对视、分离等。要特别注意点自身的多种变化：点中的点、变形的点和各种新关系中产生的各种特异的点。

......

点、线、面的形成或出现，最好不要硬画，不要故意硬搞，最好是自然而然地让它们在关系中出现。

以前在传统艺术里面讲的是"质感"，现在常讲的是"肌理"。讲"肌理"更直接而强烈。从字面上讲，让人觉得有更接近本源本质的感觉。在纯艺术的圈子里经常听到的"让画面自己说话"的讲

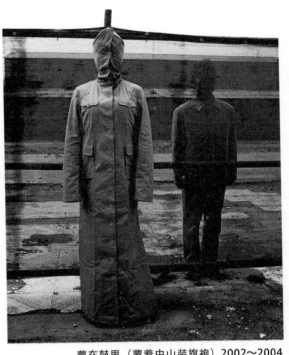

蒙在鼓里（蒙着中山装旗袍）2002～2004

纽式局部

法，即"让肌理直接说话"的潜台词。如果物质的面貌能直接表现问题当然很好，不需要再用比喻等间接手法，就像有诗云：那火车走得像火车一样！又好像：月亮还是那个月亮！但最好是呈现"关系"，因为世界上物与物之间，情之间理之间都不是割开的，乃是"纽式"的。

......

"没骨"是所有设计手段中最难的，它不只是一条线上的"笔断意连"，还是错位线上和不同"组团"的"笔断意连"，在一个画面的不同场域局部之间的关系是很难判断的，还得顾及"运动"、观念及其他形式的综合关系。

"互混调和"，就像原初法国教授教蒙太奇（结构）时强调的，不管魔方如何转动，每个大、小色域之间都是呼应和联系的。

......

面的研习要紧紧围绕与点、线的不同关系来展开，并要强调整体和局部的对立统一关系。面在处理整体感时特别有效，面给予人"场"的感受。

面的产生不是孤立的，也是处在整体图式关系中的，是在"移动"中形成的，要反复练习之。

很多人都知道中国山水画里跟西画不同的散点透视，但它跟"矛盾空间"的透视效果还是不同的，"散点透视"中不同的透视空间的过渡是以空白（或云烟）来转换，"矛盾空间"是以"共用面""共用线"来过渡，类似立体主义，又比立体主义更奇怪荒诞。那个"共同面"或"共用线"就是我说的"纽式"，不同透视方向的"此"引向"彼"，并发展变化着。"矛盾空间"适合呈现敌对各方既斗争又统一又转变的情形，是"和而不同"的艺术展现。

......

我们已学习了"平面构成"的一些基本构成方法，但要使自己掌握的艺术手段更加自由灵活，表现出的艺术面貌更加精妙，我认为就得进行综合性练习。要把我们前面学习过的特别有心得的部分进行两者以上的综合练习。

综合练习特别要强调不同的构成方法间的自然过渡，"自然过渡"或在比较显眼的地方，或在比较隐暗的角落。"纽式"是我1986年提出的概念，类似于"桥梁""纽带"，但有用"纽"锁定的"双边""多边"共存显现，且各方关系处于运动中的意思，它揭示了艺术内部与外部多元并存的实情。综合练习必须注意"纽式"。具体的做法如

下：渐变+近似、发射+没骨、特异+肌理，或发射+肌理+没骨+其他，等等。

但是，要特别注意：对称与均衡、对比与调和、节奏与韵律等"俗成的约定"。

简单说来，就是要坚持统一的因素多一点，矛盾的因素少一点，才能使面貌统一谐调。没有统一就没有均衡、调和，就没有韵律韵味。没有矛盾（动感因素）就不能使均衡中有动态，谐调中有节奏，就不能静中有动。

"纽式"是双方、多方的跨隔、包含，就像前面讲过的"象象"是"具象""抽象"间的跨隔、包含，"纽式"和"象象"要联系起来思考、创作。（《另类三大构成》2010）

六、关系转折点（临界点）

（一）关系/临界

1985我经常在日常生活中，从时空中物体的组合和变动中看到形式感。那种形式感是一种有意味的，带独特美感的造型；感情，往往使我由内向外感受到美，倘佯于美，且表现美。这种美往往是一种迷人的秩序感给有心者的礼物。（关于《师大故事系列》1985）

1986纽式艺术大意：用衣服中起维系作用的老式纽扣形象暗喻事物之间的关系……纽式艺术表现"关系"，并着力表现"关系"运动变化的"转折点"，不断演示运动的过程转化。……我尽可能在"关系"的各个方面，在"关系"的各个"转折点"都画满纽扣图案……

补充：……"纽式"在研究和呈现事物各种关系转化时，着重研究和呈现事物转化的临界处……（《纽式艺术》1986）

1987玻璃和镜子等材料有透明透亮的质感，能引发"精神过敏"，可以引发"善"的过敏，也

书法的素描编织1号　1987

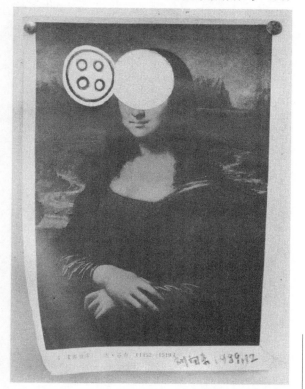

纽式蒙娜丽莎　1989

可以引起"恶感"的过敏，艺术家应该掌握一定的"度"。静态和动态的设置，共时与历时地展现的内容，再加上朴实的图式，你便亲临了一种带哲理意味的时空境界。

用玻璃作画都是为阻止观众对"架上"的联想，并可以借传统达到非传统。"架上"或"架下"传统和反传统对时空的表现方式是不一样的。一种是利用人的错觉的，另一种是努力向更真实靠近的。（关于《关于时空》1987）

用素描的线来编织书法是想完成东西方的转化和融汇，使书法可以再深化、复杂化和多量化。
（关于《书法的素描编织》1987）

1989一张名画中的名画，千万人的"偶像"，美学家、艺术家或普通人口中念念有词的审美对象，最近我常常怪怪地想到：为什么是这样的，而不是别样的，别样的面貌有这样的待遇吗？换成我这种"另类"如何，有必要吗？将她的头部挖一下、剪一下打开来，画上纽式像打开窗户说亮话，这个行为给这个"偶像"扣了一个问号，一块画布或印刷品值得很多人很多人去追问追星吗？她对人生的启迪真像很多人所认为的那么夸张吗？
（关于《纽式蒙娜丽莎》1989）

1990要谈的是"手稿之四"，"关于纽式的含义"是我欣赏的定义，接下来的"现行"释义也符合逻辑。我认肯的是，纽式是事物表里的转折点，是各种关系的表现形式，纽式艺术永远处于艺术和艺术之外的各种关系的矛盾运动过程中。……"自我表现"也流于常见，"截肢处理"与"纽式"关系何在，尚未阐明。

……

4．"纽式"是有意味的，你实际已隐约捕捉到这个处于临界点或本身就隐蔽在临界点的幽灵。它好像是中国文化古老传统的一种显现（传统文化讲两极，讲两极之关系，但还未涉及临界这块看去几乎处于思考真空的境地）。但又具有西方现代思维的性质，即不把它当成虚无，而把它当成实在。我对此未及深入思考，但早已感到这是一个可以徘徊于思维更可以显现为各种物态的诱发点。我希望你再深入一些，明确一些，重要的是打通视觉造形的思路。我甚至感到纽式不是一种 符号的灵巧运用，它只提供一种创作思维，表现为你把握自如创作的一种辩护。（《范迪安给刘向东的信》约1990）

1995.6 这种事做起来有可能变成走钢丝，就看怎样做到机智、无痕迹，通过一种中间环节将三种话语联合在一起。当然它们的"过渡"，具体的做法目前还在不断成熟的构思之中。（《由筹拍电影《新潮》而引发的讨论》1995.6.18）

2000 "笔笔中锋""八面出锋"不是对立的，应是矛盾统一的。

我的作品，自我感觉良好的是从用塞尚开始的。素描方法可以解释"笔笔中锋"和"八面出锋"的结合。在一件作品的整体中，有的用笔之和等于"中锋"。书法是有明暗变化的。（《关于书法（1）》2000）

2001 纽扣的主要功用是遮羞的，却被画在……把巨大的纽扣符号，用像血一样的红漆画在高楼的透明的大玻璃窗和数张大塑料布上。窗被打开一角，向下是"自杀"，向上是"升华"。巨大的、血淋的、"表现主义的"，在淫乱和贞洁的临界。（关于《纽式临界1》2001）

看着窗玻璃、窗帘门帘，是否会将大家的思路引向一种淋（临）界状态？在无色透明的"载体"上画血淋淋的纽扣是否让您的思想面临伦理道德防线上悬崖勒马的画面。（关于《纽式临界2》2001）

2002.8 艺术在有序和无序的生活流变中：我们的言说模式，总是和言说创新创意相左？二元对立之外，有无第三条道路？回归某种古典也是创新，也是前卫的手段，是很有力量的。共时性与历时性并存，历时性展示着形式，展示着可以为之的可能性，这其中有序是肯定的，有序鸟瞰无序，精神鸟瞰形式。面对受众，我是想给大家提供一个想象的空间，不是把你只限定在一个模式里，是提供一个方向让你思考。这是我一贯做作品的表态，你可能不喜欢，你可以不喜欢，可是你不能不思考面对的问题。（《由一个展览说起》2002.8）

2005.9 我本来想在开幕时送一个写有"现代艺术永垂不朽"的大花圈放在美术馆大门口的，结果高老师叫我帮忙维持秩序，我就不能轻举乱动了，失掉了一次出大名的机会。（《八五新潮阵容

我的伟大纽式20号　1989

纽式临界 I　2001

2010 "壳体"的美妙之处在于转折和"转接";当然"转接"不只属于"壳体"。"转接"要自然、微妙，要承上启下；外加"画外"点缀，因为将来产品诉求就是在"画外"。（《另类三大构成》2010)

（二）衣服穿人

1991 这件作品大约可以涉及三个方面：一是用词的准确性，一开始就应该是"衣服穿人"？暴露了人的智慧的极限性；二是异化问题，自己陷在"创造"的网罗里；三是自由的极限问题，不自由的时空怎样向永恒状态穿出？！(关于《纽式衣服穿人》约1991)

纽式衣服穿人6号 1991

Wurm要表达的是一种对艺术条件的新的可能的解释；刘向东要表达的是他对世界存在于关系或世界即关系（纽式）的命题的信奉。Wurm的作品并没有刘向东的那种荒谬：他只希望构造新的关系，而刘向东的关系的荒谬性则来自于他对人的生存状态的荒谬性的关注，他的根本意图不在于制造新关系，而在于揭示既存关系的价值和形式上的意义。关系即荒谬，人的处境是荒谬的，这表明了在一种对关系或某一信念的确信后面，我认为刘向东其实是一个怀疑论者。这种联系和区别极为重要，它们透露着两位艺术家所处环境的不同，实际上所关心的问题的不同。把他们放在一起，我们可以看到，同一"表面"是如何同样有价值而内在含义又截然不同的。（侯瀚如《ERWIN WURM对刘向东》1991)

1993 "衣服穿人"是个悖论，恰恰是现实和人类思维更是道德思维的一种悖论。原罪是思维的悖论，是东西方道德思维区别的分水岭。也可以说是对人性认识的根本原则的区别。（《高名潞给刘向东的信》1993)

七.现行／运动

（一）运动进行时

1986主体的"现行"行为（行为不一定贯彻始终，只起矛盾运动的诱发作用）与客体自身的运动变化，使精神和物质及中介融为既对抗又融合的运动中活生生的艺术整体。

纽式艺术表现"关系"，并着力表现"关系"运动变化的"转折点"，不断演示运动的过程转化。（《纽式艺术》1986）

1987油画颜料可以覆盖，由浅到深到浅，没完没了画下去没有问题，或文字或图形随你便，男女老少，各阶级阶层都行。不管什么时间地点和人物……

时空中的人和事，历史、文明史不就是这样累进的吗？

为什么既丰富、灿烂感人又一眨眼换个角度想想又像垃圾呢？（关于《叠写不停》1987～1993）

1988把笔挂在作品上，请你一起参加一种民主形式，可以没完没了地做下去，以此来探索"生命力"和"永恒"。

当然也有半途而废的。

我们如何把有限投入到无限当中去？（关于《自主艺术墙》1988）

1989受过教育，又当着教师，就潜在地或直接地受到"平面构成"、"立体构成"的影响。但"平面构成"、"立体构成"强调数学性，画面呈现"机械"图式，少了人性情感的流露。因此，在创作的过程中，当思维和手段受到"构成"的负面掣肘时，旋即破坏那种"机械"图式，即做"变态"、"变量"，或做"毛边"，有时还用左手画，使作品处于表达与非表达的临界。

并且不断修正，永无也达不到"完成式"的彼岸。（《关于抽象画》1989）

1994.6选择旧岁新年的交界，是为了强调"运动"过程。

虽然现代社会的很多政治理念变得更加模

叠写不停 1号　1987

自主艺术墙 1988

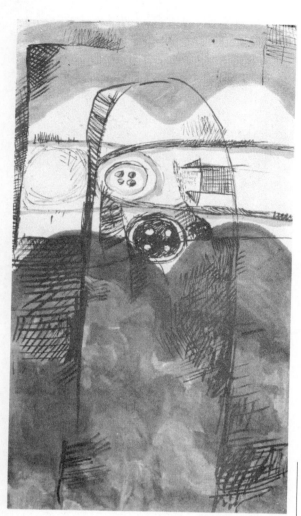

纽式30号 1989

糊、暧昧，但柏林墙在人们心中仍然存在。三年前我就想在柏林墙搞画展。我的"后冷战"是关于冷战后世界的"变形"和"惯性"的。(《泉州需要现代艺术？！》1994.6)

2010关于"纽式"、"象象"的内涵和方法，大家可以复习"平面构成"里所讲的，也可先看看"立体构成"里面的东西，这里准备讲简略一点。

"纽式"就是研究和表现多方关系并关系转化，及临界点运动的艺术，应用于"色彩构成"就是要求大家不要局限在某一"构成"规则里面，而有时应该打通它们，并使之呈运动状态。"象象"乃是首先紧紧抓住事物精神，并使"形"也紧紧跟上去，有点像"象形文字"，"象形文字"既是字又是画，又有"画外"的东西，如此，作品将更丰富而丰满，也呈现像活生生的有机体运动发展的面貌。

"线材"像是从"放射"变化而来，使"放射"变成立体的有些带旋转的，变成动感十足的，或有时就真是运动的作品。

"线材"主要得注意拉抻力量间的平衡，还得注意众线组合的艺术形象的"主谓宾"关系，并且这些关系最好是运动中的，是充满活力的。

"棒材"是用搭垒、卡别、钉咬、铰合或用凹槽和暗榫等技术做成的，它的最鲜明的特色是既有空间的合围感，又体现出虚空间的通透性。空间的变化是非常丰富的，只有理解其丰富性才能表现出它们的微妙关系来，还得表现其动感的精神面貌。中国古典的"势"要体现，就得表现好事物的对立统一关系。

图式或缤密或张力强劲，都应该有动感、变化作为内因来催化。

动感的表现当然可以让作品真的动起来，但更多的时候，这个"感"字只是一种错觉，或关系的失衡、矛盾、冲突，或借用中国画的"势"解释，就是物体得有一个运动的姿势，这个姿势即整体有一张力形成的方向性。（**《另类三大构成》**2010）

（二）笔墨当随事变

2007从《哲学手稿》到《法学手稿》。还

好，由于我的“上纲上线”，将整件事变成作品，与诉讼有关的文件、证据、照片等物件都被我进行艺术加工处理，这是重叠的行为艺术、观念艺术、波普艺术。作品是《哲学手稿》的姐妹篇，叫《法学手稿》。哲学法学，社会在变革。

　　“笔墨当随事变”。我还总结出我现时的方法论：“笔墨当随事变”。我相信，我已经一手握着画笔，一手按着时代的脉搏，画家的心声和民众呼唤法治的共鸣。家事、国事、天下事事事入画，即真正“内容形式相结合”。（《建立“艺术法研究基金会”的梦想》2007）

（三）洋为中用　古为今用

1984锻造新艺术：只有形成一个新的流派才能在艺术史上占一席地位。新观念将取代旧观念，新形式将取代旧形式。如今经济方面的变革已冲击从城市到乡村的社会各阶层各领域，美术领域当然不例外。一种观念（不仅仅是内容）是由相配的形式来展现的。教育教学从传统口授到电化教学，“三次浪潮”的工具革命都要求我们要重视形式：一件好的作品，内容有时就是形式本身。（《八五初期的“基本问题”》1984）

1985不重复传统，以创造为目的，力图使艺术直接成为哲学：形式就是世界观。他们在画展前言中写道：“要得到历史的承认，就要创造历史，于是，我们都行动起来。”（《“福建M现代艺术研究会”和“闽沪青年美展”简介》1985）

1994.6我觉得向后看是不可取的，过分强调传统文化只会钻进死胡同。以前说“十七年文艺”都演古装戏，是“死人统治”，主张推陈出新，不能说完全不对，是有些道理的。……我从幼儿园开始正规学画画，17岁前的画是“亲苏”的，约1980年开始“西化”，现在则认为要表现大人类意识，艺术家首先是一个“人”，然后才是有国别的人。（《泉州需要现代艺术？！》1994.6）

2010但我只是看到在历史织体中仍然不断流

纽式局部

刘家战车　2004～2005

变的脉络，把它揭示出来，我是"洋为今用，古为中用"（"洋为今用"说的是"国际化"的现实，而"古为中用"是全人类古代精华为中国所用），并没有把它放大到不同时空系统中去让"死人统治活人"。……要用"现行"的、流变的、有活力的精神及手段去做理论和创作。我意识到要更加强调"象象"的"纽式"部分，即用有活力的批判精神和手段去做，去开拓新的艺术空间。（**"另类对比（一）"**2010）

……要注意空间和虚空间的丰富对比、变化。2.物体的质感、肌理和形状之间要有"过渡形态"来起谐调作用。3.设计的新形态要尽量实用，要尽量于环境中"适型"。4.空间、虚空间与块体之间的承接和过渡应抓住节律变化。5.古代艺术样式的运用要明白"洋为今用"、"古为中用"，我们毕竟是跑步进入现代化的。（**《另类三大构成》**2010）

（四）（作品的）自我表现

1986 "现行"是为了融入自然，与充满矛盾的运动的永恒的自然规律谐调同步。纽式艺术永远处于"关系"的矛盾运动过程之中，不断地展示关系的运动过程的转化，读者面对着一个正在运动的开放的艺术语言系统。

《现行诗》（例[1]）：自我表现了艺术自身横和从的正在进行的意向惯性运动：每字、每行、每段、每首及各个标点符号次序关系的转化中产生的诗意的变化，同时和诗之外的各种促进事物矛盾运动的"关系"连结并且"关系"正继续运动、变化着。如果读者有意可以修改和直接参加创作，参加"运动"，直到无意继续下去为止。（**《纽式艺术》**1986）

2004 把我们刘家20世纪60年代到90年代用过的重要家具做成火车，使精神和物质的流变成为动态的、还在不断发展变化的，或是被某种内在和外在的力量塑造着。（关于**《刘家战车》**2004～2005）

2009.4 在与领袖有关的作品中，他们或作为他者或作为镜子，或作为外人（信仰迥异者）；在某个整体内他们确实"存在"。我的作品不在过去时，而是关于领袖遗传的进行时变异的。

关于"领袖和文革"，我看还有如下几方面要思考：

1. 领袖只是为了自己的私权发动文革；

2. 为创造新型民主机制发动文革；

3. 为击中国儒学阴影下的民族惰性发动文革；

4. 为应对未来战争使整个国家处于真刀真枪的备战状态而发动文革；

5. 为转移国内核心矛盾而发动文革；

6. 为哲学或政治理论（"三个世界"）的实践而发动文革；

7. 为在整体国际形势中与对立面抗衡而发动文革；

……

另外，道路选择错误会导致路线错误，如果是这样，上面那些就免谈了。

不过，在某个整体内他确实"存在"，需要在织体内研究。此织体是当下的，是他遗传的现时物化，是深入到体制和民间机体的。我个人以为众多特型演员们的涌现很好地体现了我的思考。

还有，同样显现他们头像的假钞则体现了"有产"和"无产"的变转及"世界真理'最高指示'"的曲直、真假、难辨！（关于《特型演员》《是真的吗？》2009.4）

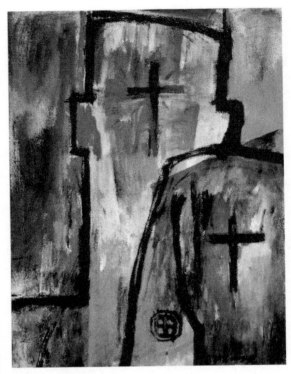

纽式结合 2003

1982 面对康定斯基打开康定斯基，我一直缺乏深入了解的热情和耐性，但这几张画肯定是受了他的影响。这种影响是道听途说和对书刊杂志走马观花来的。

心灵深处的隐私、青春的冲动和康氏的深重浓烈的但却是喷发的笔触以及色浆、动荡的构图相暗合；具象已被抽离现场，被强化的是一些音乐性、精神性较强的"精神碎片"（抽象符号），是经过初级阶段的理性梳理的原创的形式感。回忆这几件作品的创作，回放着70年代的文化堤岸突破口喧哗的镜头。（关于《抽象三幅》1982）

1987 我想用可以不断地书写的现象来探索和表现并相信永恒。（关于《叠写不停》1987～1993）

1989 把"纽式"做得像陨石，摄影的时候也尽量加强黑白对比，使"陨石"跟漆黑的天幕在视觉上有关联。怎样把"纽式"所强调的"关系"拓至地球之外是有些艺术家的梦想。（关于《纽式纵横、纽石》1989）

1991 《始》和《脖子》里有很多我印象中的东方神秘主义气氛，后来觉得有某种阴暗的东西影响心理，就不再这样画了。

但其中也有很西化的特色，画面上的两个人物在柏油马路上一呼一应，周围满是迷人的绿荫。因为我喜欢有白色斑马线的林间盘山公路，画得特别细心。

也有超现实的成分，被挖空的脑子由似乎通天的那段马路通过。超现实是对现代生活中尴尬的生存状态的一种补偿，也是移情的一种形式。（关于《始》1991）

1998 自从人到了时空中，巴别塔推翻以后，语言就无法讲清意义，在语言群的间距中有许多障碍，你的思想面对着一片空白。更可怕的是大多数人根本不曾面对过，也不知道面对什么有意义，他们连井底之蛙都不是。

如果有可能，每到西方的大博物馆，将他们的

叠写不停2号　1987～1993

四幅或八幅或十二幅或更多幅名画背过去，围成一个封闭的"小房子"，观众进不去，看到的只是这些巨作的背部，它们对观众极不礼貌；你的期待是名画的正面，而现在谁占有它们呢？看背面不行吗？说不定它极其重要呢？说不定他是作品的本质，或与本质有关，说不定才是你当看的，这才是艺术呢！！为什么一切都得心想事成呢？说不定你的想法是一堆毛病呢？！（关于《蒙在鼓里（蒙着油画）》1998）

1999人们常坐在椅子上交谈、休息、思考问题、回忆往事，梵高笔下简简单单的椅子却好像停靠着一件件往事；椅子是权力的象征，什么"第一把交椅"、"坐江山"等等。但这一切的一切如果没有和终极价值联系起来有意义吗？

四张椅子之间用女孩绕毛线的方式缠成血红的十字架，象征最热烈、最缠绵的关于救赎话题的交流，像"血的交流"、"生命的交流"……（关于《交流》1999）

……只要我们确实想得"入神"，"纽"就显得非常神秘……面对无穷无尽的宇宙，人性的理性，科学的理性之矢是很难射中事物真正的本质之的的。……当然，感性也不等同于理性对称的负极，它超出一般的感性之外，融合于"奥秘"之中。……开始走一条从"里面"出发的道路吧！这种走法，是在领悟了艺术的精神升华（感性部分）和逻辑规律（理性部分）后做出的决定未来的行动。……重要的是，我们如何将思维的触角由经验之中伸向经验之外，用开放的心去了解局部之外的没有阴影的未来。在那里，"我从哪里来？我是谁？我到哪里去？"也溶化在宇宙光中……

（《纽式》1999）

2000第二件是将崔敬邑墓志，涂上网状的黑块，把解读的心思关在原来的意思之外，从而引导你面向"画外"，从而使"文化"在"猜""估计"中断断续续"读"完的。（《关于书法（1）》2000）

在教育的后现代语境里说"蒙在鼓里"，明显是指向客体的，"警告"和"开发"相当耀眼。若"蒙在鼓里"这个问题也被蒙在鼓里，就像在大气层里面，主客体的"能、所"分别就消失了。寻找

纽式纵横 1989

纽石 1989

交流 1999

蒙在鼓里（蒙着油画）1998

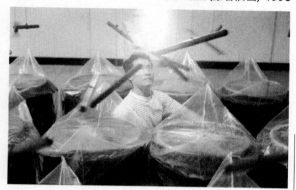

2000

和飞出突破口（被"吸引"）的鼓声已"内在"地、爱并痛苦地响起！

具体的做法是把二十四个鼓（代表二十四节气）在展厅摆开，一个个用塑料袋蒙起来，并把像肋骨一样的鼓槌提到空中，飞翔……

这个问题的涵义和"艺术的意义"却在有限的时空中被延异着。（关于《蒙在鼓里（蒙着二十四节令鼓）》2000)

2000. 4

你什么都可以错过，甚至亲情，甚至友情，甚至……就是不能错过"你"这一个生命背后的答案！这个答案或包括"爱"，或包括"生命"……应该是你创作的源泉和探索的目标，不索何获呢？！（《〈灯光灿烂的心地〉序》2000. 4.12）

2001.10

永恒是永恒，瞬间是瞬间，怎能是"永恒的瞬间"？这瞬间应该非常特别，是特定时空中"道"的切入点，不只是审美的刺激点、兴奋点，"酷"、"帅呆"跟"道"有何相干？我们的审美应升至"审善"、"审真"的尖顶，"无限风光在险峰"！比如我们经历的"古堡风雨"、"雨中日出"、"古道脱险"等故事的起承转合中，能使我们的精神处于颠峰状态……（《"第四届影视剧照展"跋》2001.10.17）

2002.8

艺术在具体的生活情境中。时间和空间是这个世界最基本的情况，也是最基本的概念。它表现为动态的情境，这种动态、秩序和各个时代不同的表现形式，具有非常亲切的吸引力，艺术放在动荡的输送带上，时刻展现着物质运动中的精神曝光。我认为自然形式本身最能体现事物的本质。我的作品力图表现有稳固的核心和开放的"特区"。潜意识里没有信仰的艺术家，他的作品会表现出一种莫名其妙的不安，有信仰的艺术家总能展现某种稳定感。所谓"特区"，就是某一片精神领域，欢迎某种民主，欢迎交锋，欢迎刺激，好像战擂台，虽然输赢在必然之中，大多数观众也是由必然引导偶然，形成问题的识体。一个真正成功的艺术家，要有坚定的精神内核，物质之锚也要抛于其中。（《由一个展览说起》2002.8)

2004 1. 没有终极追问的艺术是无用的艺术。

2. 艺术应该实实在在，应该"求是"。

3. 你是谁？从哪里来？到哪里去？追问！

4. 要用有生之年去明白"死"，用毕生精力去知"道"。

5. 人为什么在时空里，而不是在时空之外？追问！

6. "纽式"是禁果的一种隐喻，是生与死的临界点。

7. "纽式衣服穿人"是灵与肉的反转。(《**艺术观点纲要**》2004)

2007 放大局部并用红色强化出十字交叉处，使其陌生化，同时打通古今中外的隔墙，并突出救赎的主题和某种超然的关联。 (**关于《象象雏形 (书法里的十字架1)》**2007)

2007.2 很多人的言论总是让人以为读很多书就能掌握真知识、认识真理。虽然不能绝对说"知识越多越反动"，但真知识、真理的获得在于悟性、在于启示。以宇宙之大看人的渺小，我以为，大科学家和一个心身健康的农夫与真理的距离不会有太大的不同。(《**对"主体"和"客体"的多重误读**》2007.2.19)

2010 艺术不只要探看新空间，更要追问内中的深意并表现潜在的张力。 (《**另类三大构成**》2010)

哲学手稿 1985

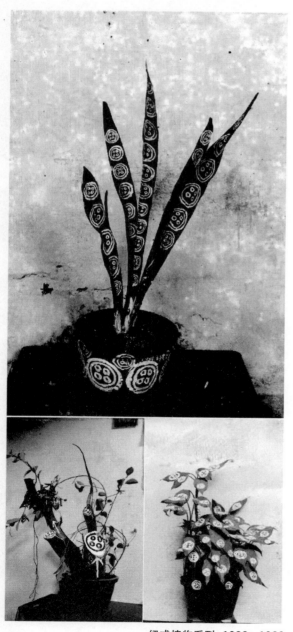

纽式植物系列 1988～1989

九、截体（历史、社会、人生）

（一）截取

1985 关于《哲学手稿》的价值，十几年来一直有人对我说，它是我作品中最好的一件。但老实讲，它并不是我自己的最爱，都是别人在叫好，大家可以看"嘉德"网上的评论文章，说它是发自内心的、真实的终极追问，是与"西方中心"对抗的武器。有一点是我自己确实知道的：20世纪80年代哲学热，大家言必哲学言必哲理的时候，我直截了当地撕下画家用画笔思考人生观的手稿放大成画面，从而使时代精神留下典型的艺术图式。（关于《哲学手稿》1985）

1986 纽式艺术大意：用衣服中起维系作用的老式纽扣形象暗喻事物之间的关系，并用极端的手段使"关系"发生变化，让新物态在变化中显现。

……新物态都是事物之间矛盾关系磨合的结果。纽式艺术首先要展示事物的矛盾关系作为意义的载体，进而鼓动热情，对矛盾关系进行"革命"处理，使矛盾的双方或多方发生转化，让新物态在"革命"中不断涌现……（《纽式艺术》1986）

1988 很多人知道两件事：第一是《圣经》里人常常被比喻为树；第二是有的西方画家把伊甸园里的蛇画成类似人的形象。

吃"禁果"之后做了衣服，有了"纽扣"，有了知识，有了巴别塔，有了文明和文明的发展。……如果他往一个不好的方向长去，你就给他截肢，让营养供给其他长向正确的枝叶。"纽式"随之生长（"第二号"是"中国现代艺术展新品种"）。（关于《纽式植物系列》1988～1989）

1993 本展览针对冷战后国际社会的各种关系（"纽式"）的惯性和热变性（熵？），强调"产品"的多种可塑性和作为教育意义的载体。（导读）

展览的主角是"消毒"：蚊香作为雕塑（因为是模塑的）被点燃（火是最有力的雕塑手段，火引燃了"被提"的"飞行器"，"熵"是世界的结局）而逐渐量变到质变：灭虫、消毒"社会雕塑"。

展览还有六大部分：有众多倒毙的美女，炸

药包般的货物，悬挂的座位，脱下并贴成机群的衣服，梯子和展厅的"内脏"（里面似有脊柱、肋骨等物，废物像排泄物），沿着墙的底线死去的旧照片，椅子底下的历史人物，倒立的树根像蘑菇云，随处可见的签名……整个展厅组合成一个写意的人物造型。

回想起来，展厅下面本是我童年时学画的旧址，曾发生过超自然的故事，二十几年后，作品的"头部"被点燃，升腾的主题不是一种偶然！

能指（能指等于所指？）在扩散，"本文"在拓展。(关于《蚊香消毒》1993～1994)

艺术是什么的答案实在是太多了，它的外缘或侧着看很复杂，它变成智慧是什么、哲学是什么、宗教是什么？

在一切画地自牢的说法当中，真是找得着的切入点也没有归属归宿了，我拿一梯子来，让你爬得高高的，去看展厅的展板里面的乱七八槽的东西，没想到"不看不知道，世界真奇妙"，里面像人的内脏，有力的骨骼充满扩张的意味……我们并不会创造，我们最多只是发现或摹仿。

或许那不是艺术的才应该是真正的艺术，甚至没看见的看不见的才真艺术呢？！

这种思考艺术的角度和方法也可以是思考人生的角度和方法。

"坐立不安"是将隐喻和象征权力的，或用于休闲的椅子吊立墙上，虽说背靠着，却没有根底，漂浮着。这只是大型个展的局部。(关于《蒙在鼓里（蒙着内脏等）》1993～1994)

1995 "中山装"的文化含义吸引了很多艺术家，但关键是做到把过去和现在并将来连起来不是一件容易的事情。谁穿的中山装？现在的用途及周遭环境呈现的结合非常重要。(关于《纽式中山装》1995)

1999 这种展示不是内容脱离形式的所谓"语言"的空谈，而是截取一个时空内的局部又无所不包的多触角的立体的信息材料。(《纽式》1999)

2002 1. 背景是我从"神童"时期至今的数幅自画像（我想引发模式或模范，绝对性和多样性

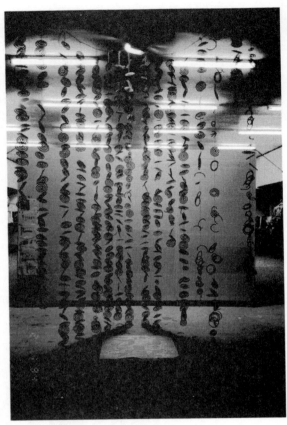

后冷战之蚊香消毒　1993～1994

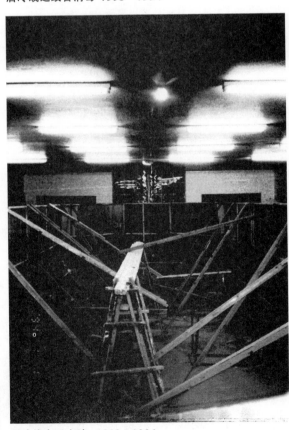

后冷战之看内脏　1993～1994

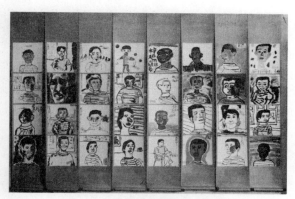

《神童\模特儿》之刘向东们 2002

的思考）。

2．我成为画童们和观众们写生的模特，并与他们对话（位置的选择和角色的转换）。

3．画童们和观众们的作品与那些自画像"同台"展出（展现个人与群体、多元化与时尚崇拜等问题的视觉诠释）。（关于《神童\模特儿》2002）

2010要鼓励学生将学习内容与社会现象（包括时尚现象）有重叠的表现，像这张《囷之门》就将门、台阶、路和"囷"的意思很好地结合表现出来。

质感的表现也非常重要，有的时候质感对比或肌理对比做好了，满盘皆活；要与产品紧密结合起来，不可一味唯美，特别是与公益的内容相关时更应该注意主旨、观念和道德层面的诉求。（《**另类三大构成**》2010）

（二）革命（手术）

1986革命：用极端的行动揭露事物运动各方面的关系，解放事物运动的能量，使"现行"的"矛盾"的"关系"得到强烈的展示。例《后现行诗》、《砸碎镜子一角》、《植物截肢》截除了艺术身体的某些部位，艺术像断臂的维纳斯雕像，永远处于供想象填充的、开放的未定状态中。艺术永远是矛盾的和不完整的。作者和读者的想象是运动的、不安的，增加了各种各样使艺术产生真正变化的可能性，艺术因此获得生机。《现行诗》里擦掉了局部的某些文字，留出一些位置来供人填充。有一千个人填充就有一千个结果，有一万个人填充就有一万个结果。《砸碎镜子一角》将真与假鲜明地放置在一起。我们人类世界越来越严重地面临这样的危险：我们被一些虚假的东西所包围，信以为真地生活在人为的假象之中，一步步地走向悬崖。我的作品是要弄出强烈地提醒。《植物截肢》中截除植物不合理的、长得不符合要求的部分，让本来应该输送到这边的营养输送的另一边，这样，应该往这边长的新枝就在别处生长出来。经过截肢，整棵植物就显出了新的样态。同时，被截除的部位向观众提供了想象的空间位置。"截肢"表达了我塑造

新物态的理想。《魔方》色块间的直角斗争关系隐喻当今大工业社会生硬又杂乱的矛盾斗争局面。解魔方的过程：

<div align="center">

运动　　运动　　运动

……有序——无序——有序——无序……

</div>

比喻人类永远没有休止的矛盾磨合的历史。解魔方的过程也是对旧的矛盾关系进行"革命"的运动过程。我对这个过程的每一次变化都做了记录。这是一件件永无休止、变化无穷的系列作品。

我尽可能在"关系"的各个方面，在"关系"的各个"转折点"都画满纽扣图案，让它在"关系"的"现行"的运动变化的过程中不断发生变形变化，以此强烈地表明："纽式艺术"的性质是活生生的、正在运动的，是充满矛盾变化的世界的一部分。（**《纽式艺术》**1986）

2010

"没骨"一词是我从中国画术语中借用的，用来表现：省略一些"基本形"，同时省略"骨格"的纵横交接中清晰的部分，使剩余的图形看上去像是飘在空中的，各部分像是没有关联的，但是实则笔断意连、虚实相生的图式。没有空白就没有可供想象驰骋的空间。"没骨构成"可以说是最微妙的、最能提供想象空间的构成形式之一。看上去似乎隐没了，实际上则浮显充满韵味的"声音"。在我的"纽式"理论的"截肢"中，也强调类似的提供开放的想象空间的艺术手段。（**《另类三大构成》**2010）

【32】

1989

八五新潮史料系列（19）

十、总体性

1986 "现行"是为了融入自然，与充满矛盾的运动的永恒的自然规律谐调同步。纽式艺术永远处于"关系"的矛盾运动过程之中，不断地展示关系的运动过程的转化，读者面对着一个正在运动的开放的艺术语言系统。

　　《现行诗》（例1）：自我表现了艺术自身横和从的正在进行的意向惯性运动：每字、每行、每段、每首及各个标点符号次序关系的转化中产生的诗意的变化，同时和诗之外的各种促进事物矛盾运动的"关系"连结并且"关系"正继续运动、变化着。如果读者有意可以修改和直接参加创作，参加"运动"，直到无意继续下去为止。（《纽式艺术》1986）

1995.6 一要加强"道具"的隐喻性，二要使演员进入到这种装置的环境中作"行为艺术"，也将表现绘画和摇滚乐等及这些艺术之间的联系。影片会找到大众化（可能是民间艺术或商业广告艺术的专业的造型艺术之间的契合点。简单地说就是既要好看，又要意蕴深刻。虽然这可能是一对矛盾，我将努力做好这对矛盾的辩证。我想表现的是，在多种关系的网罗中，心灵是如何挣脱的。
　　……
　　我不把它搞成一个很概念性的东西。我尽量把这些具体的想法讲得模糊一些，尽量淡化符号的轮廓。我们的构思很严肃、具体，但是表现出来，尽可能暧昧、朦胧、模糊。这不是一种毫无限制的模糊，而是要表现得更像我们身边发生的事情，信息尽可能地多一些，那就不可能让人看得太清楚，就像生活中放眼望去事情很多，但是艺术家会有所偏重，观众也会做出选择。总之，就是希望把这个片子表现得既简单又复杂。电影是集体的艺术，朋友们一起来做，相信有大家的智慧，一定能做得比较好。（《影片《新潮》及其他》1995.6.16）
　　我这几年研究影视艺术，主要是对影视"内部"各种关系做更深入的研究。我认为事物之间互相转化的过程本身就具有意义，比转化的结果更有意义，更值得研究和表现。影视强调镜头的运动，

可能比我以前所做的其它形式的艺术作品更加强调过程，强调过程更有利于表现事物的关系，事物关系在运动中的转化。世界是存在于"关系"中的，就是"关系"的运动和变化。（《**由筹拍电影《新潮》而引发的讨论**》**1995.6.18**）

1999已处于"周末"的夜晚，大家都有处于时空末端的感觉。从美术史的原始阶段、古典阶段、现实主义、浪漫主义（含表现主义）、超现实主义、现代主义和后现代主义，已到了路的尽头。时空重叠消失，事物整合、多元、民主，所谓的"众声喧哗"……（《**纽式**》**1999**）

2000对我来说，意象总是在多变的时空结构中，有弹性地在形象与形象的多层重叠中修正的，使你感觉如在梦里的各种关系中，虽有明确的时候，多半是轮廓朦胧的。美就珍藏于这弹性中，朦胧的时空隧道里。

我写诗，先有画面，时间和空间中的画面，画面有定格的时候，是为了看清"道具"的位置；画面在多数情况下是移动的，上下天地间，东西南北中都是声、色、形，处处绽放着诗意，都是可产生的诗，产生新奇意象的。

我总是着重于时空的变幻，在我心中的蒙太奇里，我总要自由地观察到像球迷体会到的球场上的方位感，在奔驰中体现出来的节奏美和韵律美。当然这里面不可能没有爱作"发动机"的。

然后，慢慢加上"理想"和"人生观"等。但要做到各种因素能融合在一起，成为整体性很强的诗的"语言"。（《**关于诗歌**》**2000**）

关于诗本体，我现在觉得最重要的是鲜明的旗帜，以"爱"为旗，我说的是救赎之爱。没有旗帜，形式便不能呈现力量。

其次是"爱"的具体化、局部化。

再次是方法。诗人如果有独特的（往往是最直接最简单的）观察方式，所观察到的时空中的事物变化就已直接显现了最好的形式，我要做的只是"实录"罢了。（《**刘向东诗画选**》序**2000.11.13**）

2004.12语言包括语素、语法、修辞。电影的语素包括两个方面：影面（画面）、声音。其

纽式局部

中有景别、焦距、镜头的运动、角度，构影（构图）、用光、用色、表演等；音响、人声、音乐等。电影的语法是电影语言运用内在的约定俗成的方法，使零部件（语素）按规律摆列成不同的结构，不同的结构产生不同的效果和意义。比如传统国画的梅、兰、竹、菊中，把菊花换成玫瑰，那传统组合的意蕴肯定变了。讲究语法将使电影作品增加理性的抽象因素，获得形而上的升华和有深度的效果。（《关于电影问题的自问自答》2004.12.3）

2005.3《"第七代"影视学》出版发行五个多月就要修订再版，真是太好了！我把这样的速度称为"第七代"速度，它证明在关心影视理论的影视创作人们中间，此书的某些东西产生了一定的影响。这样就促成了你我手中这本几乎是全新的修订版的《"第七代"影视学》的问世。

修订前的《"第七代"影视学》已是具有与我国以往影视学教科书几乎完全不一样的内容，它对术语、影视特性、文学性、综合论和构图等内容进行了大面积的手术，修订后又在蒙太奇、好莱坞、表演、发行放映和影视美学史等方面动了大手术，旧有的内容也再次做了不少修改。我相信，修订再版后的《"第七代"影视学》内容更加全面了。

感谢同行们对一些问题视而不见，因为他们的视而不见，才留给我们大有作为的空间，我才能带领学生们拿起手术刀在影视学的病体上进行"革命"，并且进行到底！这是一件大好的事情，谁都愿意看到病得到医治。影视学有了健康的身体，才好服务于影视创作，影视作品才能更好地表现和再现历史、生活和生命。过去，人们常把拍得抒情的影片称为"散文电影"和"诗电影"，还有些大导演竟然不懂简单的声画关系和画面之间的组合结构……我希望，《"第七代"影视学》的出版和修订再版，能够改变这种种情况，特别是"第七代"们不再犯老一辈们的"低级"错误。我相信，这回在《"第七代"影视学》里进行的革命是够彻底的！

在写作过程中，因为是编著，我们用了不少别人著作中的历史资料，引用了别人的某些观点，我们都在"注释"和"参考文献"中一一注明了，在此向他们表示衷心的感谢。

参加编著的同学们，除了余婷婷和缪倩是研究

生，能留在学校里参与编订工作，其他同学都已毕业，各奔东西，国内的远则北京，国外的远则澳大利亚，又因为修订后的《"第七代"影视学》几乎"面目全非"，所以就没有也没能再一次请他们一起来做修订工作。但我们仍沿用了他们搜集的部分资料，我们在此向徐奕真、吴芸凌、李良德、沈昊翔、林文艺、林秋蓉、杨艳、陈滢、郑君行、郑雪涛等同学表示衷心的感谢！还要感谢华侨大学文学院的大力支持，感谢王明贤先生、陈宪光老师、连敏和张愉同学的关心和帮助，谢谢！（《"第七代"影视学》修订版序2005.3.23）

2007 可以说，"象象"的酝酿、积累约从1984年就开始了，断断续续，中间夹杂、穿插了大量的写实、写意（表现主义）、变形书法、装置、观念艺术等实践活动，粗略看起来似乎没有条理，但认真梳理后可以看出："抽象 ⇄ 象征 ⇄ 象象"的明显轨迹。……最后要着重提到的是，美术、文学、电影理论的创作和研究都是运用我1986年就提出的"纽式"理论。我在"纽式"中重点研究、分析和表现事物的关系并关系临界点的转折变化（"象象"就是具象和抽象间的"纽式"），还有，就是揭示纽扣和衣物隐喻的"原罪"引发的一系列艺术的内、外部问题。我还要继续用"纽式"去研究和创作包括"象象主义"在内的一系列问题和作品。（《**象象主义艺术宣言**》2007）

2010 艺术的前卫触须应该探向不同的领域和被遗忘的角落。（《**另类三大构成**》2010）

肖 像

作者 向东

诗1981

纽式局部

("关于诗歌"附录)

我要嫁给这片光明

```
我          我              我
  要          要              要
    嫁          嫁          嫁
我 要 嫁 给 这 片 光 明
      这   这   这
        片   片   片
      光   光       光
    明   明           明
```

(1990. 7)

【37】

现行诗十首

一

今晚我要为你写十首诗

前面是第一句很有意思

时间和诗行一起诵向12点

12点前我面向遥远的你诗思

12点前你的曲线启发诗行进展

12点之后又会有一个12点之前

二

我写得很急因为已经11点24分

写得很急，为了一个难得的"机会主义"者？

为了一个转折点

一个杠杆支点

三

你走向我

和一分钟走向我是一样的

又像一分钟离我远去

为了拥有时间

实际上已经拥有不管任何形式

哪怕是无为地静坐等死

四

诗是全身心赤头赤尾

从她那里来又到她那里去

五

她的周围天奇怪的深蓝

地不是那块地因为奇怪的宽厚

<div align="center">六</div>

快到12点了
诗还没有写完
你可能睡了
可字眼灿烂地醒着

<div align="center">七</div>

永不忘
那一刻朝向孤树的冲力
为了结束孤独
开始了更深刻的孤独

<div align="center">八</div>

凡是你的敌人反对的，我就拥护
凡是你的敌人拥护的，我就反对

<div align="center">九</div>

你的落脚的地方
你的手的停放处
你的留有汗迹的物件
你的上唇和下唇的接触点
你的目光的栖息所在
啊，那是这首诗的出发点

<div align="center">十</div>

没完没了
这行如此动人

(1998)

纽式艺术后现行诗五首

作品1号

……思维____在变

地球正走向⊕
走向伟大的

现在是1989年⊕
我们都活着
重视这第8行

作品2号

，——
衣——1个

纽式局部

衣服——2个
衣服已——3个
衣服已变——4个
衣服已变成——⊞
衣服已变成翅——6个
衣服已变成翅膀——7个
衣服已变成纽扣变

作品3号

第2行⊞
第三行：第9级台阶：歪着头
第四行：第8级台阶：向着我
第五行：第7级台阶：微笑
第六行：第7级台阶：微笑微
第七行：第7级台阶：歪着⊞
第八行：第⊞

作品4号

第二行是一条冰冷光滑蓝紫的道路上
紫红色上衣深黑色裤子灰红沉默的脸是这第三行
还有些粉绿色的细小树叶纷纷扬扬的四行
第⊞行走向军区一队人马
第1次开⊞

作品5号

跟着第一行
这首诗给我心中不朽的你不
正在描写绝对标准的⊞
第五行：唇边的胎记，⊞
扭动出挤出第六行和动人的第七行等等
还有1983年2月17日那两盏目光
写到这里我想我写这首诗只有下面几行意思
九年了
你还没有走出我的视域你
还没有走出第十一行⊞第

【39】

走入现行的矛盾的纽式艺术第⊞，
第十三行正
在写正放⊞⊞噢！
转眼已是2009年10月22日
我正坐在自己设计的简化的明式桌前
心里想着新诉讼的事，也想着诗
写着现行句子
现在正写着：做人真难
写着：这是诗吗？或许诗就该如此
改革开放
就得摸着诗句过河
就得你也来写几句？

说明："现行诗"是永远处于运动状态的，
永远处于临界，永远开放诗的本体。
(1989)

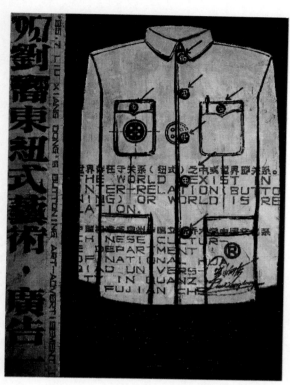

纽式中山装 1995

纽式局部

贰.文章代表作/图录

一、纽式艺术

——现行矛盾关系揭示(1986)

（一）观念

1．纽式艺术大意：用衣服中起维系作用的老式纽扣形象暗喻事物之间的关系，并用极端的手段使"关系"发生变化，让新物态在变化中显现。

2．现行："现行"就是正在进行。"现行"是为了融入自然，与充满矛盾运动的永恒的自然规律谐调同步。纽式艺术永远处于"关系"的矛盾运动过程之中，不断地展示关系的运动过程的转化，读者面对着一个正在运动的开放的艺术语言系统。

3．矛盾：世界充满矛盾。新物态都是事物之间矛盾关系磨合的结果。纽式艺术首先要展示事物的矛盾关系作为意义的载体，进而鼓动热情，对矛盾关系进行"革命"处理，使矛盾的双方或多方发生转化，让新物态在"革命"中不断涌现，使主体思想与客体的精神潜能，主体的"现行"行为（行为不一定贯彻始终，只起矛盾运动的诱发作用）与客体自身的运动变化，使精神和物质及中介融为既对抗又融合的运动中活生生的艺术整体。

4．"关系"和"转折点"：灵与肉、阴与阳、生与死、富与贫、新与旧，世界是由大大小小各种矛盾关系组成的。纽式艺术表现"关系"，并着力表现"关系"运动变化的"转折点"，不断演示运动的过程转化。

（二）做法

1．自我表现：宇宙万物每时每刻都在矛盾运动的过程中不停断地自我表现着生命的活力。纽式艺术选用的意义载体要强烈鲜明地体现事物自身的矛盾关系或矛盾运动。

例1，《现行诗》：自我表现了艺术自身横和从的正在进行的意向惯性运动：每字、每行、每段、每首及各个标点符号次序关系的转化中产生的诗意的变化，同时和诗之外各种促进事物矛盾运动的"关系"连结并且"关系"正继续运动、变化着。如果读者有意可以修改和直接参加创作，参加"运动"，直到无意继续下去为止。

例2，《砸碎镜子一角》：镜子在表现自身的同时表现着它的"对立面"，表现着充满矛盾的世

界。世界和镜子是一对矛盾，真与假的矛盾。我对镜子感兴趣还因为当我面对镜子时那种自省的意味。当我们面对镜子时，我们在面对物质的同时面对着自己的灵魂。

例3，《植物截肢》：我选用植物是植物的根、枝、叶上下左右的自由生长自我表现表达了这样的精神：①艺术应该像植物那样生根、破土、开花、结果，自生自灭。②植物是纯洁的，它是美好理想的象征。在当今世界，精神文明与物质文明的矛盾中选择植物作为艺术思想的载体是对大工业社会的挑战。

例4，《魔方》：玩魔方的过程充满了矛盾运动，展现这样没有终止的过程：

在工作室 20世纪80年代

　　　　运动　　运动　　运动
……有序——无序——有序——无序……

2．革命：用极端的行动揭露事物运动各方面的关系，解放事物运动的能量，使"现行"的"矛盾"的"关系"得到强烈的展示。例（1）《后现行诗》，（2）《砸碎镜子一角》，(3)《植物截肢》截除了艺术身体的某些部位，艺术像断臂的维纳斯雕像，永远处于供想象填充的开放的未定状态中。艺术永远是矛盾的和不完整的。作者和读者的想象是运动的，不安的，增加了各种各样使艺术产生真正变化的可能性，艺术因此获得生机。《现行诗》里擦掉了局部的某些文字，留出一些位置来供人填充。有一千个人填充就有一千个结果，有一万个人填充就有一万个结果。《砸碎镜子一角》将真与假鲜明地放置在一起。我们人类世界越来越严重地面临这样的危险：我们被一些虚假的东西所包围，信以为真地生活在人为的假象之中，一步步地走向悬崖。我的作品是要弄出强烈地提醒。《植物截肢》截除植物不合理的、长得不符合要求的部分，让本来应该输送到这边的营养输送的另一边，这样，应该往这边长的新枝就在别处生长出来。经过截肢，整棵植物就显出了新的样态。同时，被截除的部位向观众提供了想象的空间位置。"截肢"表达了我塑造新物态的理想。《魔方》色块间的直角斗争关系隐喻当今大工业社会生硬又杂乱的矛盾斗争局面。解魔方的过程：

纽式局部

　　　　运动　　运动　　运动
……有序——无序——有序——无序……

……有序无序有序无序……比喻人类永远没有休止的矛盾磨合的历史。解魔方的过程也是对旧的矛盾关系进行"革命"的运动过程。我对这个过程的每一次变化都做了记录。这是一件件永无休止变化无穷的系列作品。

我尽可能在"关系"的各个方面，在"关系"的各个"转折点"都画满纽扣图案，让它在"关系"的"现行"的运动变化的过程中不断发生变形变化，以此强烈地表明："纽式艺术"的性质是活生生的，正在运动的，是充满矛盾变化的世界的一部分。

补充：1. 1987~1989年三年间对图例做过修改；2. 对于"纽式"的含义也有更全面的解释："纽式"在研究和呈现事物各种关系转化时，着重研究和呈现事物转化的临界处；"纽式"和"衣服穿人（'纽式'的子课题）"暗示"原罪"，"纽式"侧重研究和呈现事物各种关系变化与"原罪"关联的问题；1999年还写过《纽式(二)》一篇，后因觉得它太诗化，所以常常弃之不用。

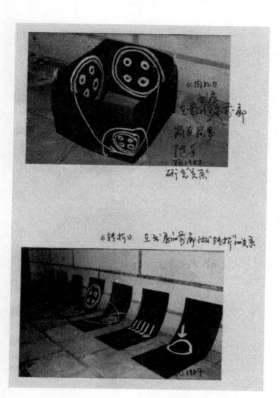

八五新潮史料系列(20)

八五新潮史料系列(24)

二、纽式

(1999)

（一）

"纽式"的大意是用纽扣（老式的，有历史感的）隐喻事物之间的关系，或事物表里的转折点，并用预定的极端的手段使某种设置的或发现的关系发生变化，让物理的关系转化成艺术的关系，或用艺术的办法使其成为神秘的，让新物态在变化中显现。

有时某种被发现、被注视的关系是天然组合的，只是被我们所提示，让观众所注意，并没有被创造。一个对世界、物理世界的历史有所认识的人，他最终会发现，所谓的创造其实只是局限的智慧发现某个局部现象而已，而且，大多数情况下仅仅是假象。

很多关系是脚踩双船的，或是向某些世俗的虚空的情境投怀送抱的，这些都是被"纽式"优先揭发的对象。

（二）

事物的内在总是有很多鲜活的运动的"现行"矛盾基因。在作品中，我们强调的手段是为使观众对自然而然的"现行"聚焦，是为了提示作品使其象征性地更接近自然，与充满矛盾运动的、永恒的自然规律谐调同步的。当然，在"时空的传统"，就是我们所认同的时空现状没有变化之前，"关系网"中的运动是来自四面八方又走向东西南北中的。所以"纽式"是处于持久活动的开放的关系网之中的。它不断地演示着关系的矛盾运动的过程转化，使读者面对着一个多元的、以后现代的综合性平面感为特征的语境中，面对着一个正在变成"置于死地而后生"的持久且持续不断扩大的"对外开放、对内搞活"的带象征性的艺术语言系统。在此，我们可以在思维的蒙太奇中发现，有一个上不了岸的飘流瓶，在"永恒"之外运动着，而在时空的彼岸，一群远离世俗"艺术"的人在真空的"真、善、美"里面，与大多数人预设所表达的想象是那样令艺术家们痛苦地感到不同！到那时作业也跟着退潮，最后"海也不再有了"。

（三）

在"地下核试验"之前，在思想的阴间里，某种内容蓄谋已久。"世俗"或某些所谓的艺术都是在矛盾之中的。只是其表面覆盖着详和的假象。人的里面总有那么多的总有一天要被高度夸张的"逆反"，这一堆堆垃圾般的"逆反"总有被充分展现的时候。有"创造思维"的艺术家总是努力要创造某种新关系，其结果也只是克隆，克隆不是创造，只是窃取受造物的某些局部使之增殖而已。要注意，就是你提取的事物的细节裂变成"艺术作品"也是本该如此的。矛盾当然是真实的，它太多而不是太少了，如果加进"假定性"是无能的表现。一切物态都是在事物表里和"集合"内互动的，是多种矛盾的暂时的相互映照相互磨合。"纽式"首先要展示事物矛盾的单元和多元关系的形式来作为意义（包括无意义）的载体，进而鼓动热情，对矛盾的关系进行"改革"处理，使各方发生转化，让新生事物在改革中套叠地涌现，使主体思想与客体的精神潜能，主体的现行的行为（或贯穿始终，或只起诱发作用）与客体自身的运动变化合作成戏剧意味的，使精神和物质（包手中介手段）融为既对立又统一的正在运动的活生生的艺术整体。"能，

男女（汉字变形）宣纸 1987

所"反映在裂变之前只是皮下的状态或是定格的情节。之后请看显然的和暧昧之间的"拔河"，那是使观众注意力集中的好办法。

（四）

"关系"和"转折点"是要不断地被强调的。假定性和真实性在或明或暗的时光斑驳里总是真实性要耀眼一些吧。这些"真实性"的关系和转折点在宇宙万物中每时每刻都在运动的过程中不停地"自我表现"着生命的活动。他们全然不管人的想法和做法，总是在预定的轨道里运动，像戏要按剧本一幕幕表演下去，是同时间的流动同步的。

他们像书写中的白纸黑字，总是要跃然纸上的，总是要告诉现在的我们和未来的"我们"的。而这些字又不是我们能写的，是独立于我们之外又影响我们的作为人类整体的。作品只是对现象的一种提起或提取，因为事物是自我表现"自力更生"的。

（五）

自从人类站在"吃禁果"的背景里，面对知识这面镜子看到羞耻的轮廓时，在时空中就有一双手开始量体裁衣。而"纽"的诞生是衣服的关键，只是不管如何创作都不可能天衣无缝。当我们在变化无穷的定向或不定向思维中，只要我们确实想得"入神"，"纽"就显得非常神秘。所谓的时间隧道、相对论、时间简史、暗物质、还有《上帝与物理》就会像飘移的星云在我们的五官和心中天翻地覆！那个人与蛇、光明和黑暗，与"第三者"有关的故事也与物理学有关，与"巴别塔"有关。

范迪安在来信中说：……4. "纽式"是有意味的，你实际已隐约捕捉到这个处于临界点或本身就隐藏在临界点的幽灵。它好像是中国文化古老传统的另一种显现（传统文化讲两极，讲两极之关系，但还未涉及临界这块看去几乎处于思维真空的境地）。但又具有西方现代思维的性质，即不把它当成虚无，而把它当成实在。我对此未及深入思考，但早已感到这是一个可以徘徊于思维更可以显现为各种物态的诱发点。……打通视觉造型的思路。我甚至感到"纽式"不是一种符号的灵巧运用，它只是提供一种创作思维，表现为你把握自如创作的一种辩护……

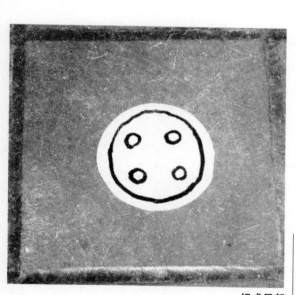

纽式局部

高名潞来信说："衣服穿人"是个悖论，恰恰是现实和人类思维更是道德思维的一种悖论。原罪是思维的悖论，是东西方道德思维区别的分水岭。也可以说是对人性认识的根本区别……

候翰如在比较我与威尼斯艺术家Wurm时说："刘向东的'关系'的荒谬性则来自于他对人的生存状态的荒谬性的关注，首先是一种面对日常生活物品或情景的机智和把日常生活物品转换为艺术或超然的（Frauxendent）精神性载体的决定和策略；而更加直接的是，他们都发掘了极少为艺术家所注意的，而又最为普遍地存在于日常生活当中的衣服，使之成为他们各自的艺术理想、观念的恰当表达者：Wurm要表达的是一种对艺术的条件的新的可能的阐释；刘向东要表达的是他对世界是存在于关系（纽式）中或世界即关系的命题的信奉，Wurm的作品并没有刘向东的那种荒谬：他只希望构造新的关系，而刘向东的关系的荒谬性则来自于他对人的生存状态的荒谬性的关注……"

候翰如所说的荒谬性确是我关注的一个焦点，生命在时空生活中周遭的尴尬，是不自由的，是悖向伊甸园的结果。高名潞所说的分水岭是在"原罪"和"人之初性本善"之间，我们要注意的是，衣服是怎样产生的？"纽"是哪里来的？"衣服穿人"，衣服这件科学的外套隐喻了人类对"永恒"和"时空"认识上的极限性。范迪安说的"临界点"的幽灵的真相是不是有"蛇"的阴影？！西方把它当成实在，这"实在"是什么？是那看不见的，不发光的却有重量的"暗物质"？或是与物质的某些背面有关？这是"纽式"的追问之的。

（六）

"革命"总是要进行的。不是发动艺术家斗艺术家，而是渐渐远离物理层面的斗争，走向超然的、艺术之外的对艺术的"反物理"的作用。我们可以再现而不是创造地让作品发生变化，至少可以有所象征地再现变化。可以用极端一点的手段（按已有的经验）揭露事物矛盾运动的各方面的关系，解放其内容的能量，解放生产力，使"现行"的内容得到充分地展示。

这种展示不是内容脱离形式的所谓"语言"的空谈，而是截取一个时空内的局部又无所不包的多触角的立体的信息材料。

当然，在我们历时的进入展厅共时地开放眼界

纽式局部

八五新潮史料系列（21）

之时，我们会发现艺术史的内容由原始粗犷到古典唯美再不断地发展到今天铺天盖地的"鬼化"的现实。当霍金的怪相幻化成"最残酷的肖像画家"培根的作品，到"后现代"、"谈出"中两者交叠之时，高科技与人类自身的残缺不全形成强烈的视觉对比和心理刺激乃至心灵震撼。

事物的发展是在预定的程序里的。从"伤痕美术"和"85新潮"中痛苦的人物表情，到80年代后期的木讷呆傻，再到这几年，走进很多画廊，就像走进阴曹地府，到处龇牙咧嘴，面目狰狞可怖。当然这些也是现实的一部分，也是从现实截取的断面。但我们至少可以想到三点，一是画史长河里大师作品的形象和技巧最多走到"拙"，超过了好像就不是人接受的。二是，当我把中国美术史和西方美术史的幻灯片加速放映时，我看到"明暗"的强烈对比，《圣经》中神首先造光，这是西方传统的背景。而墨、黑色是属于中国艺术的。这是很值得思考的问题。有一个画山水的，我问他追求什么，他朗声说："我追求鬼气"。如果我们传承的是这种东西，会塑造多少阴影中的形象，在多大程度影响民族心理的遗传质量？如果在艺术的边沿，在临界点冒出的东西是这种超出"拙"和"朴素"（真理是朴素的）的话，便是该用火来"革命"的，所以我有的作品就用火来"改变"。当然"拙"的度是很难把握的，是很难用纯理性支撑的。感性和理性的辩证说到底是"天才"才能掌握的。当然心志是不可少的。

（七）

最后，"纽式"肯定要被推上悬崖的。在时空消失、形式消灭的时候。

面对无穷无尽的宇宙，人性的理性、科学的理性之矢是不可能射中事物真正本质之的。

固执的人总看到"巴别塔"被打倒，可怜的是破碎的梦想还会成为充满理性之人捡拾的精神垃圾。

在理性的末稍不能触及的那边是可以触及我们的。"理性"永远是被动的、战败的。当然，感性也不等同于理性对称的负极，他超出一般的感性之外，融合于"奥秘"之中。

"纽"最终会消遁于时空里的，因为当背面的能力耗尽之时，前面的东西就要折卷过来了。

我们已处于"周末"的夜晚，大家都有处于时

空末端的感觉。从美术史的原始阶段、古典阶段、现实主义、浪漫主义（含表现主义）超现实主义、现代主义和后现代主义，已到了路的尽头。时空重叠消失，事物整合、多元、民主，所谓的"众声喧哗"实际上是学术上的红灯区的开放，是对不纯洁的现实的默许，是大规模淫乱相互认同。而且这种淫乱是高速发展的，它是世界"熵"进程的催化剂。当世界像有些人想象的那样，物质碰到反物质而湮灭之时，这个也吃禁果的产物"纽"当然也得随之湮灭。而现在它只是我揭示"关系"的作业纸上随时可以擦去的代号。

大家可以在想象中，隔着时空之外的窗户，看到那些覆盖着精美包装物的、实则虚假媚俗的作品，他们已开始逐渐"熵"化，开始脱落如堆堆尘土。

那些关于"民族化"的讨论的高音符号也像落叶，失去了"能所"能量，连"国际化"的呼声也风平浪静了。那些时空里膨胀的织体的不断加叠之和和结构主义的量变也退市了。

那些人造的形式感，那些西方资本主义的象征符号——摩天大楼也在大爆炸中湮灭，那些正在学习、正在追赶的人们将发现，还是那写惯了哲学手稿的鹅毛笔有点意思，最古老的命题还要用古老的工具更合适，但最彻底的是把工具也丢弃，开始走一条从"里面"出发的道路吧！这种走法，是在领悟了艺术的精神升华（感性部分）和逻辑规律（理性部分）后做出的决胜未来的行动。

离开经验就没有意义，徘徊于普遍的被认可的经验又使意义让人感到麻木，经验（包括间接经验）的丰富又将使很多人花了眼、瞎了眼。

重要的是，我们如何将思维触角由经验之中伸向经验之外，用开放的心去了解局限之外的没有阴影的未来。在那里，"我从哪里来？我是谁？我到哪里去？"也溶化在"宇宙光"中，那时，在这篇文章的圆形句号里再也找不着"纽"的幻象了。

红记忆 1985

三、象象主义艺术宣言

——从八五、纽式到象象（2007.8）

我的艺术经历独特、全面：从小时候的"苏派"、"文革美术"……到85新潮的"理性"、"大灵魂"、"反艺术"、"实验水墨"……其间还进行文学和电影理论的创作、研究，其中最重要的是从1986年就着手的"纽式艺术"和"'第七代'影视学"及今天的"象象主义"。

长期以来，我不断探究：我们喜不喜欢、接不接受、有没有真正的抽象艺术？大家知道，大多数人的潜意识都是"这画像不像？"抽象画，特别是"极简主义"，真让大多数讲实惠、讲政绩的小人物、大人物们受不了：那画里啥也没有、啥也不是啊！如此看来，很多人是不大可能接纳，至少是不大喜欢抽象艺术的。

大约在前年相继有了"极多"、"极繁"抽象画展，看！现在是有了抽象艺术，但也要"多"、"繁"才可以。

但事情似乎有转机：鼠标一点，电脑已浮显许许多多土产的抽象作品。且不论这些是投机倒把？应运而生？与时俱进？毕竟抽象艺术可以"上山下乡插队"了。

我们的绘画系谱是：写实、写意、意象、抽象等类型。其中"意象"的提法是不准确的，"意象"是象征主义的修辞手法，含隐喻、暗示的意思，其实叫"土产表现主义（其实质还是表现主义）"最合适。这"表现主义"中，有"形"清晰一点的，也有"形"朦胧的，这"朦胧"引起了我的高度重视。

"高度重视"使我不停断地深入思考，它和潜意识暗合着告诉我：还有一种能够引起普遍共鸣的艺术样式存在。人们常常讲的"像不像"最明显地体现在：在绝大多数的旅游景点总有书本或导游解说，这山像什么，那树又像什么，而且总能编排戏剧性故事。

这种"审美叙事"在书法艺术和民族舞蹈中也不胜枚举。

在民间的艺术审美经验最常接触到的"像不像"，其内里的标准不是西方审美双塔"具象"、"抽象"，它应该是归属于"中庸"，可以叫"中象"，这是我刚开始想到的概念。

但经过不断思考、推导，我觉得"象象、象象

主义"是我想要的直接、概括、准确又令人印象深刻的概念。

因为与"像不像"有关，本应叫"像像主义"，但"像"容易让人误解为"具象"；可以叫"像象主义"或"象像主义"，但像、象二字的前后关系真令人左右为难。"象形"、"象征"都是"象"（形状；样子）这个字，我想叫"象象主义"好！二字复制，既有"当代性"又朗朗上口，并且和"达达主义"呼应结队。

这样，在具象、抽象、意象（象征主义）之后，又多了"象象"。

实际上，西方抽象艺术中一直存在小部分这样的作品，它们看起来抽象得不够彻底，画面还隐约留有物体形状，我认为将它们归到"抽象"一类是不准确的。从这一点看，只要在抽象作品中出现隐约的物像，或把具体的东西画得不像一点就是"象象"绘画了，太简单了吧？分寸、尺度在哪里？又不能画成所谓的"意象画"（实际上那还是"表现主义"绘画），最后我找到书法、象形文字作为价值标准的参照（仅仅是参照）。我认为：象形文字在艺术范畴中是"中庸"的，是真正"似与不似之间"的。只是，也不可把"象象"搞成所谓的"书象"，因为那还是书法不是绘画。

象形文字、各体书法成了我创作资源的一部分，它们的构成构形方式成了我创作方法论的部分内容。当然也可以从想象力的多方面入手，去达到"象象"的目的。

没有"中国化"，也没有"去中国化"。要在"内在的爱国主义"与"内在的国际主义"之间有平衡，找到"先进性"。

关于价值标准判断要强调：不能画成市面上的"抽象行画"，就是不能五光十色，不要喜气洋洋，那样就显得讨好、媚俗，要有深刻、深沉、巧妙的品质。不是写字，不是书法，汉字、书法有自给自足的规范和审美定律。"象象"只是与写字、书法有点关系的图画，要突出"画"。由部分书法转化成图画是"象象"的最难处。我对汉字、书法采取"既爱又恨"的态度，具体方法是：在"爱"的拥有、保留中去做"恨"的割舍、变形。

可以说，"象象"的酝酿、积累约从1984年就开始了，断断续续，中间夹杂、穿插了大量的写实、写意（表现主义）、变形书法、装置、观念艺术等实践活动，粗略看起来似乎没有条理，但认真

纽式局部

【50】

梳理后可以看出："抽象→象征→象象"的明显轨迹。其中"社会叙事"部分是象征、装置、观念、变形书法，"审美叙事"部分是：写实、写意（表现主义）、抽象、象象等。另外还杂有"社会"、"审美"相结合的诗歌、散文、电影理论的创作和研究等等。

最后要着重提到的是，美术、文学、电影理论的创作和研究都是运用我1986年就提出的"纽式"理论。我在"纽式"中重点研究、分析和表现事物的关系并关系临界点的转折变化（"象象"就是具象和抽象间的"纽式"），还有，就是揭示纽扣和衣物隐喻的"原罪"引发的一系列艺术的内、外部问题。我还要继续用"纽式"去研究和创作包括"象象主义"在内的一系列问题和作品。

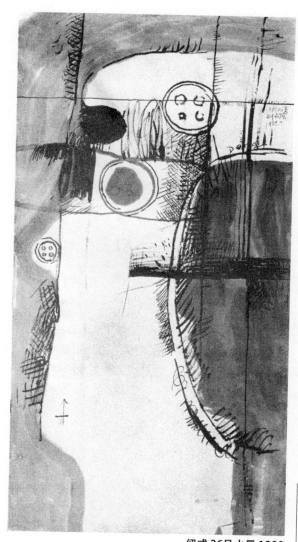

纽式 26号水墨 1989

叁.评 论 家 文 章/图 录

（一）侯瀚如的十三封信

①

向东兄：你好！

　　我已到了法国一个多星期，现正与大为、永砅等人一起参加在南方pourmwer的一个名为《昨天的明天的中国》的展览活动。这是首次在中国以外系统展出中国前卫艺术的活动，我们会撰文进一步介绍的。我在法国的地址见右。

　　　　祝艺祺！瀚如 2/7/1990

②

向东吾兄：

　　谢谢两次寄来的信及作品照片、幻灯片等！魔方还是颇有别致的地方的。我这阵子穷于应付各种具体事务，稍为安定之后，我会尽快写出一篇东西，谈你的创作的。在这边一切差不多都得从头开始，很多事情还得待以时日。很希望你会有更多的作品出来，但我又觉得一定要在制作上更加讲究。

　　　　祝好！瀚如 9.19/1990

③

向东兄：

　　你好！很高兴能跟你通上电话，我试着给你fax，但是不通。这是我的地址……

祝你的展览成功！

瀚如

　　这是Brmce Nawuam的一次表演的照片，让我想到你的"衣服穿人"！当然，你的新作一定更加有意思。得空来个信聊聊。又及。

　　　　19/11/1993

④

向东兄：

　　多谢寄来新展览的资料，很有意思！春节来了，先恭祝愉快，余容后续，我很快会去信的！

　　　　瀚如 10/02/1994

【52】

20世纪90年代

纽式局部

⑤

向东兄：

　　你好！我终于有机会回中国一行（，时间）约一个月（。）我10月初在广州，然后去北京。这一次未必有机会来福建。我在广州（的）电话（是）020×××××××，我们也许只能在电话上谈谈了。你最近如何？还在继续做我的作品及展览吗？实在对不起，每次想详细点写封信，谈谈对你的作品的看法，都是因为没有足够的时间，总有那么多的分心的事情，这一次距离缩短了不少，但愿可以详细谈谈。

　　祝安好！瀚如 16/9/1994

⑥

向东兄：

　　新年好！我从中国回来后一直都很忙乱，没有时间写信给朋友们，一转眼又到了新年了，时间过的实在太快了，接连收到你寄来的幻灯片及照片，还有这两天你舅舅杨条峇的贺年卡，非常感谢！

　　你最近情况如何？在华侨大学还挺顺心的吧！这次多蒙你及你的朋友们盛情接待，我们在极短时间内做了那么多的事，收获甚丰，希望今后再有机会来福建相聚。这次看了你的新作品，很可惜没有来得及多交谈，我的感觉你做了非常多的努力，成果可观。这不是客气话。像你这样在十分隔阂的条件下坚持，真不容易。

　　7/1/1995

⑦—1

向东：

　　你好，终于有个机会在法国发表了你的近作，请见我编的最近一期technikarrt。我最近还是很忙，搬了新家，地址见后。余容后续。

代（问）候全家及各位朋友

　　瀚如 3/7/1995

⑦—2

　　我本来一直想写点关于你的东西，可是一直还未能找到时间，也不希望敷衍了事，我一定争取尽快写出来。

　　我这一阵子的工作很忙乱，这几个月的旅行（上个月我去了一趟荷兰，两天前又刚从法国南部回来……）积下来很多的事情，得一一完成，同时，今年西方的经济危机还在继续，要找到钱支持各种计划，以（致）日常生活，极为吃力，所以今年看来会相当紧张。总是抱怨，并不是令人快意的事，还是让我们希望新的一年里一切会更好吧！代问候杨先生及各位。

　　瀚如

⑧

向东兄：

你好！久未晤，颇念！不知近况如何？五六月间福建方面情形如何？大概不会对你和其他艺术家造成大影响吧？

你现在是否仍在继续创作？最近有什么新的构思？衣服果真能穿人吗？哈哈！

好了，闲话休提。现在有两件事，颇有吸引力，不知你有无兴趣：

1. 费大为、黄永砅正在巴黎。继黄永砅、顾德新、杨诘苍在那儿一举成功之后，法国及欧洲艺术界对中国的前卫艺术开始予以注视。费大为正在利用与法文化部方面的关系，设法在1991年在蓬皮杜中心或另一大博物馆举办大型中国前卫展。这将是一次最高水准的展示，不会采用上次大展的一窝蜂而上的办法，而是精选十一二人，邀请他们到现场制作（可能的话），所以，可以想象效果会是十分强烈的。

我们已拟定一个名单（约12人），其中包括你。

故，如你有兴趣，请尽快（在11月月中之前），把你的简历，发表的（包括别人评论）文章，作品，一篇精炼的关于你的艺术观的文章以及近期作品及代表作照片一并寄来给我。目前，国内的组织工作由我负责，有事可以直接跟我联系！

2. 我正在采访一批艺术家，希望把采访录成书出版。他们都是我认为近年内将会左右中国前卫艺术方向的人物。我也很希望能跟你谈，此事要等你的作品寄来后，我会再确定如何见面。只是提前说一声，以便你有时间整理自己的思想洗洗脑子！

好，不多写了，一切请你马上着手准备，随时给我消息！

祝艺祺！侯瀚如 20/10/1989

⑨

向东兄：

谢谢寄来的材料及信！老兄大作拜读了一番，颇觉有趣。还等着你的新资料同时，还要补充的是，你的简历中请加上有关展出、发表情况，包括诗作情况，有植物的那件作品（"现代展新品种"）请放大一张（5寸左右，还有在大展中展出的那件原作的照片）寄来。此作品是一个十分有意思的尝试，我觉得大有继续深入的余地和必要。无论在媒介的阐释方面，还是在你的"纽式"理论方面，都可以在此找到突破口！当然，"衣服穿人"等等也十分机智，但是像"中国形式"及"汉字西方形式"在照片上看，就有些空洞、简单。同时，你的"哲学手稿"之类当然不应太多考虑形式如

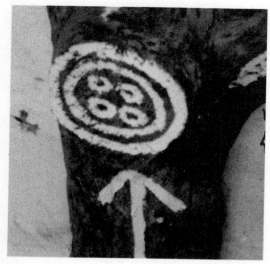

纽式局部

纽式局部

何了，但还是不能完全不考虑展出的状况，我是指要显示出其"手稿"图式，或工业化复制品效果，居于中间就不易具有明晰性和吸引力注意，当代艺术不是个人的，而是非个人的，在思考基础上，在创作的过程中，以至在作品的成形，都如此。当然这个问题十分复杂，但起码有一点，当代艺术不是自我表现，也不是为自己的！不知你是否同意？

此外，我还有一个建议：你的作品应该保存得很好，文字资料也要整理好，照片、幻灯片要尽量多拍些，这是历史文献，同时也是推动中国现代艺术的成熟和国际化的重要资料。

我这边的情况尚好！北京各位……情况尚好，只是有点压力感，中国美术报被迫将于年底停刊，……可大家都很有信心，不会放弃，反而更加努力工作。我手头正在搞一本艺术家访谈录，也希望与你谈谈，可惜暂时未有机会。另外，还在翻译一本书"前卫的理论"。

我会抽时间再仔细看你的东西的，然后再去信交换意见！

我会想法帮你找那些片子的，但不知是否还能找到！新的资料我会去找来复印寄上！

好了，等着你的回信！

祝安好！瀚如 1989.11.21夜

⑩

向东道兄：

谢谢你的信照中及电话真对不起，这几天真的太忙了，只好请你原谅，现在才回信！

常常与迪安、周彦、名潞等诸传见面，聊天当然，你的"纽式"系列等作品是重要的话题。我始终相信，你的创作具有极大的潜力。"纽式"这个概念很值得仔细去研究，我很希望很快能够有足够时间静下来细细体味，从中悟出些什么来，也希望就此写一篇文章。但是，目前我尚有两个问题：

1. 你写诗与你的"纽式"之间是如何联系起来的，也就是说，两种"逻辑"过程是否统一呢？

2. 在"纽式"的"主意"与"纽式"的表达形式之间是否已经建立了确切的关系？也就是说，"纽式"的形式是否已经充分地表达"纽式"观念的含义？

我5月20日左右去法国，此行将会参加7、8月在法国南方举办的大规模中国前卫展览。还会举办一些讲座，介绍目前国内的创作状况。其中你会是一个重点，所以很希望能够再给我寄几张近作来，以及提供详细的文字材料尤其是"大展"以后你的进展与变化。此事还希望尽快办，最好在月中之前寄到我单位！多谢了！

福建方面有什么新讯息？你的朋友们是否仍有新作？北

京方面情况倒还让人足以欣慰，首先是大家都仍旧十分努力地工作。而且，不管在心态与研究的课题和方法上，都已倾向于成熟。另外，两个星期之前，在京的二十余位"现代大展"参与者举行了一次会议，主要是因为其中数人马上要出国了。大家认为我们在过去数年中共同的努力所换来的中国现代艺术发展局面绝不应该因为有人出国，或者遇到的暂时的困难而停滞不前，以至倒退。所以出了国的人，有责任在继续进行个人的创作同时，尽可能为国际交流做些事。而在国内的也还是得保持相互的联系，互相协调，交流信息。到目前为止，中国现代艺术仍然是一个整体战略进展的问题。个人的成功与进展在很大程度上依然是要依靠这个整体的巩固与发展。我想，大概你也会同意这一看法吧！

总而言之，尽管目前我们大家都遇到了很大的困难，但是大家所表现出来的状态却十分令人鼓舞，这一定是中国现代艺术成熟的开端吧！

等待你的回音！（方便的话，请你告诉一个电话号码，以便我与你联系！）

祝 艺祺！ 瀚如 匆上 1990.5.2夜

⑪
向东兄：

近来可好？一直未曾写信，一直因刚到法国生活尚不稳定，到一个"外国"生活，一切都得重新开始，并不是一件容易的事。不过，万事开头难，也许慢慢会好一些的。

看了你的近作，觉得还是相当有意思的，好话也就不多说了。只是想到有一些问题，提出来和你商讨：首先，是作品在视觉上的粗糙感，似乎没有道理，也就是说，这里面是否有种心态上的"急躁"……其实"纽式"还有很多非常有意思，甚至是独创性的地方，潜在于这个"符号"中……不知你以为如何？不过，在这些理论阐释中我觉得有着一些颇有价值和潜力的地方：如关于"事物的自我表现"、"截肢"等等想法，大可以加以发展……

我在这边已经开始谈一些展览计划，顺利的话会在一两年内做出一些事情来。你的作品一直是我极为关注的，相信你还会不断地有新作出现。事实上，你已经被列入了我和这边的批评家的一个展览计划中（主要是植物的作品）。现在一切还要看筹措资金等情况，故一时还定不下来具体的时间、条件等。如果有一定眉目，我会通知你的！只希望你会有更精彩的作品出来！

你那边的情况如何？目前国内似乎比较压抑，最重要的是耐力和意志，坚持做一些作品，一定会是有价值的！

保持联络，有空写信和寄些新作来！

祝 安好！ 瀚如匆上 1990.11.27.巴黎

纽式玻璃 行为 约1987

向着我 行为 约1987

⑫

向东兄：

你好！很久没有给你写信了！你的近况如何？其实，我完全没有忘记你，而且一直在想办法向这里的艺术界人士介绍你的创作，并已有了一些回应。

七月份中，也许会有一个法国朋友去中国，他在巴黎有一间小画廊，属于中等层次，不过，他展出的艺术家还可以。不能算一流，但也算中上水平，我给他看过你的东西，他颇有兴趣。我以为，你如果有机会先在他的画廊展出，也许会有机会解决一些实际问题，会是一个合适的过渡。如你有机会来法国，则可以扩展眼界，给自己的下一步发展铺下基础。不过有一点，我以为，你最好坚持搞"钮式"，这是一个十分独特的选择。千万不要放弃！而在理论上，还得深入研究，尤其是要针对"当代艺术"的问题去研究。因此，外文极为重要，作为策略，你最好把相当精力放在外文上，先是英文，一定要达到能看专业书，杂志，和一般的交流。如有机会来法国，再加紧学习法文。

我非常希望看到你最近的作品，以便了解你的近况，好作进一步安排。

我的情况还可以，不知道你是否看了最近"江苏画刊"上我的文章，介绍"中国明天"展的，请指教！

我自己也在加紧读书，以充实自己，在这里要做批评家，极为困难，也许要十年、八年的奋斗吧！

好，不多写，祝 一切顺利！等你的回信！

瀚如 1991.5.15 巴黎

⑬

18 Dec.91.PRATO

向东兄：

你好！好久没有给你写信了，真对不起！我这边生活、工作紧张得不成，跟在国内时的闲情逸致完全两样，而且变化很多，从上两个月起，我来到了意大利佛罗伦萨附近的Prato，在这里当代艺术博物馆的curator school学习，将会到明年七月底。这是一所集中欧洲各国的青年评论家进修、学习组织当代艺术展览和博物馆管理的学校。我们共十一人，有不少机会旅行欧洲各地访问艺术家、批评家、博物馆、画廊等。对于我，也是一个进入西方艺术界的机会。上个星期，我们在维也纳三四天，访问了当地的艺术机构和艺术界，对那边的情况算是有所了解。其中看到了有一位艺术家（目前颇有点名气）的作品，不禁想起了你的"旧作"（见所附笔记复印）。故把有关他的材料和一些想法寄给你，请你教正！有空来封信谈谈近况！我的地址见信纸及信封。意

大利的邮政非常慢，如你那边有Fax（电传），可以发电传来，我的博物馆电传号码为××-×××-×××××××。我的住处电话××-×××-×××××××。

祝 圣诞新年快乐！

瀚如 上

（侯瀚如 国际著名批评家）

（二）范迪安的两封信

①

向东：

久未闻讯，亦甚想念。来信及附件阅后使我高兴。长话短说，总共几点意见：……2. 诗好，主要是"现行诗"十首好，比其他时间读过的，比"病理诗"等都好，尤其10①②⑥几篇好。3. 要谈的是"手稿之四""关于纽式的含义"是我欣赏的定义，接下来的"现行"释义也符合逻辑。我认肯的是，纽式是事物表里的转折点，是各种关系的表现形式，纽式艺术永远处于艺术和艺术之外的各种关系的矛盾运动过程中……"自我表现"也流于常见，"截肢处理"与"纽式"关系何在，尚未阐明。4. "纽式"是有意味的，你实际已隐约捕捉到这个处于临界点或本身就隐蔽在临界点的幽灵。它好像是中国文化古老传统的一种显现（传统文化讲两极，讲两极之关系，但还未涉及临界这块看去几乎处于思考真空的境地），但又具有西方现代思维的性质，即不把它当成虚无，而把它当成实在。我对此未及深入思考，但早已感到这是一个可以徘徊于思维更可以显现为各种物态的诱发点。我希望你再深入一些，明确一些，重要的是打通视觉造形的思路。我甚至感到纽式不是一种符号的灵巧运用，它只提供一种创作思维，表现为你把握自如创作的一种辩护。比如，既然你注定到了事物转折点或关系，何以不抓住这个意象大面积创作出造型艺术品来呢？

5. 写文章是我所乐意的，哪怕日下形势使现代艺术暂时萎缩一些……最近给我寄来了大批幻灯片和照片，是其近年主要作品，我不认为他的思路十分独特，但他毕竟在作品完形上较成熟，觉得是可以推出的……就写这些，改日想到再谈。也望常来信谈谈。

祝好！迪安（1990年？）3月19日

②

向东：

闽南采风到泉州匆匆一行，未及和你深谈。来京后回首福建画坛，更觉青年画友苦干、分头干的艰苦。我暑假也曾在省城建议搞福建现代美展，集中一下省内势头，以在全国立一席之地，但形势使我失望。现希望能在京报刊上作一些介绍省

不依古法但独行

题送向东南下探艺

迪安一九九五年仲夏

范迪安

纽式玻璃(2)行为 1987

内画况近年发展史的工作。请你提供一些情况予以支持。①闽沪青年联展的几份计划文字（我的放在家中存妥了，连我妻子也不好找）。展览的情况：参展主要人员情况，舆论情况，反应情况等等。②你自己的艺术实践过程：基本观点及画作交流情况。③成立现代美术研究会的情况。实际上，那是一次没有完全成功的实践，原因、背景的分析。④可能的话，提供一点作品照片或幻灯片，最好是幻灯片，以利制版用。

我拟作一下历史分析，也拟介绍你的画况，二者不悖。有些有好些方面会涉及福建美术事情难办的背景，当然，也包括我在内的，我所知的情况，比如说，当时的研究会，你热情很高，但我出力不够，一方面应归于某些组织环节，一方面也是我无法站在具体的画会、群体中去，我以为当时更需要有人能中介全盘，但现在看来，研究会未办妥，本身就使全盘中失去了一个部分甚至可能是一个主干……

【59】

简谈这些，（暑）假（期）间给你一句话：读书。我以为书待读要读，但我更希望福建有出产品的艺术行动家，但愿你不失当年势头和对艺术的敏锐。匆此。北京近月的是《圣婴画展》、《现代水墨展》、《软雕塑》、《新时代画展》等现代观念的展览。但火力都不够猛。

望回音及时！

并祝 秋绥！迪安(1990年？)10月11日于美院

（范迪安 现为中国美术馆馆长）

（三）高名潞的四封信

①

向东：

好！在泉州时多蒙你多方照顾，非常感谢。寄来的茶具收到。

近来又有何大作？在法、美的几位中国现代艺术家（黄永砅等）创作很活跃，寄来一些材料，也希望国内诸朋友能不断积累作品。你的美国之行怎么样了？望能成行。

我已被解除编辑工作。明年批判新潮大约会升温。我还好。不赘。

祝一切顺利。 名潞 1990.9.29

②

向东：

好！

寄来的片子及文字收到，未及细观。但很觉得内中可延

展的天地很大，存在与虚无，是自然哲学也是生命哲学的课题，你的东西似乎很超然，纯粹性（哲学的、艺术的、自然的）味道虽浓，但里面也总有生命的暗示。

具体的表述是操做、是更重要的，我细读后，暇时与你讨论。

就此，不赘。

祝 更丰硕。 名潞 1990.11.14

③

向东：

您好！

应美国"美中学术交流委员会"之邀，我将赴美作访问学者一年，从事中国当代美术史的研究和教学工作。现已定于10月11日启程赴美。望我们之间一如既往保持经常的联系。我的临时通讯处为：

The Ohio State University Department of History of Art 100 Hayes Hall, 108 North Oval Mall Columbus, Ohio×××× ××××××

电话：××××××××××

待到美国后，有新的地址再告诉您。

匆此，不赘。

好！

高名潞 1991.10.5

茶叶等均收到，谢。《画家》仍要以书的形式办，殷双喜负责编，材料转他，到美后我将没法介绍你的艺术。

④

向东：

你好，真高兴收到你的信，我已于1月中转到哈佛大学读博士，主修现当代艺术，我将方向还是放在研究中国现当代艺术上。每天很忙，大量的书要读，经常写文章还得做一些发言讨论，不过确实充实了头脑。

一直关心你的情况。知你仍在致力于现代艺术的思考和创作。你的方案很有意思，很机智，我想大概国内目前很少人在思考这些问题了，"衣服穿人"是个悖论，恰恰是现实和人类思维更是道德思维的一种悖论。原罪是思维的悖论，是东西方道德思维区别的分水岭。也可以说是对人性认识的根本原则区别。

我想骨灰盒系列是件极好的作品，我将寻找机会为你的作品，夏天这里将有一展览，但已定好。无法更动，以后还会有机会的。你在国内是否可以搞一个个展，或合作与其他人。我建议你与任戬联系一下（武汉大学）他们成立了一个

93年草图

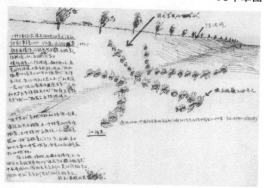

1993年草图

1994年草图

1994年草图

新历史小组，4月在北京将有一个展览。他们的想法与你较接近。

美国目前真正进入后现代。一反格林伯格时代的形式主义、艺术与大众传播媒介结合得极紧，艺术介入社会，政治民族问题，女权主义、性、艾滋，艺术的边界更为模糊，实际上艺术家已死亡，"艺术"的解释权和创造越来越让位于社会。权威艺术贵族的时代已成过去。后现代已真正到来。在中国我以为有天然的后现代基础。

你的文章材料，待我有空帮你翻译介绍，目前在学期中，面临三篇论文的交稿任务，估计到5月中以后会轻松些，6月7月是暑假。

很怀念在泉州的美好时光。谢谢你的招待。你还是一个人吗？成家了吗？

泉州的其他朋友好吗？黄、陈诸友代问好。

暂写至此。

祝 一切好！

名潞 1993.3.27

（高名潞　现为美国比兹堡大学研究教授）

附录：刘向东寄给高名潞两张草图的文字解释

（一）

①用火"写成"的"水"

②防洪堤

③衣服蘸"石油"点火

④1993年征术展示场地的艺术活动计划草稿<2>，作者刘向东，1993.1

题目并媒体：《纽式艺术，衣服穿人》（防洪堤、水、石油、衣服、火）

媒介用意：1．防洪堤。面对那么长高宽的防洪堤，大家会想到：洪水、"洪水猛兽(什么是真正的洪水猛兽？)"。"毛泽东说过，黄河涨到天上怎么办？"和更深一层的"洪水曾淹没了全世界！"2．水和火。"世界将毁灭于火？"物质世界将毁灭于"熵"、"热寂"。在防洪堤上"用火写水"是把治标和治本统一起来。谁说水火不相容，在一个特定的情境相容、在一个精神高度统一了。这也是我的一种"衣服穿人"。3．石油：未日的大火要从中东燃起？中东的石油是最好的燃料。

除了衣服，植物、泥土等媒介，水、石油与火是我目前所作"纽式艺术，衣服穿人"中最常用的，因为它关系到人类的终极意义，因此也就关系到艺术的终极意义。

补充：衣服代表"原罪"。

（二）

①十字架和"纽式艺术"符号

②骨灰盆，内装骨灰或泥土

③衣服

④1993年征求场地的艺术活动计划草稿<1>，作者刘向东，1993年1月

⑤题目并媒体：《纽式艺术，衣服穿人》（衣服、骨灰盆、骨灰〈火化〉、泥土）

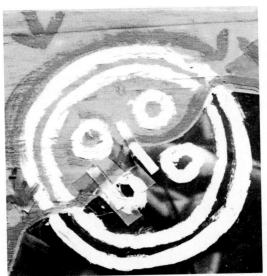

纽式局部

题解：墙上的艺术品像中国古代的悬棺，我用骨灰盒代替棺材是对"火化"，对火感兴趣。提到悬棺、骨灰盒和"火化"，是要大家思考死亡，思考生命（包括艺术生命）的终极意义。"在那日……有形质的都要被烈火熔化"。科学也预言物质世界将终结于"熵"、"热寂"。火是一切办法的办法、是没有办法的办法，是最有力的雕塑工具。所以我选择"火"，选择骨灰盒（"火化"），并将骨灰盒悬棺一样挂在墙上，又使衣服由"内脏"自由（人已脱离了肉体的限制）地穿出，艺术生命也因此获得自由"？"这就是我常讲的"衣服穿人"。

【62】

⑥补充：骨灰盒上的十架和"纽式"符号代表"关系"。

（四）张晴的一封信

刘向东同志：

你好！由湖南人美《画家》编辑部委托高名潞和我联合编辑一期。本期内容是介绍近两年以来创作活跃的作者。现通过研究，专此向你约稿。

希望你将近阶段的创作图片以及有关材料系统地整理出来，并能迅速寄我。如有评论文章亦请一同附上。请能在本月15日能寄达我处，以免误期。祈能配合与支持！

匆此一告。　即颂：夏安！张晴 1991.6.5

刘向东：

请合作。

周彦

讯址：中央美术学院美术史系

T：××××××转×栋×××室

（张晴　现为上海美术馆副馆长）

二、刘向东的纽式艺术初论

刘小新

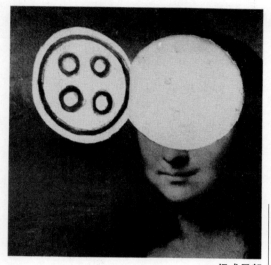

纽式局部

高名潞先生在他论刘向东艺术作品的书信中写道："向东的东西似乎很超然，很纯粹，里面总有生命的暗示"。今天要是我们回顾一下刘向东从1982年至今的创作成果并想证实批评家的看法的话，可以确定的是只有少数的前卫艺术家像刘向东那样耐得住寂寞的孤独，在创作中一如既往地关注当代社会物质对精神的侵略状况，并且通过自己的艺术行为来抵抗精神物化的。我们就从这个角度来分析一下刘向东艺术创作的"后现代性"。

一种常识认为现代主义是反传统的，却很少有人认识到现代主义也有借传统来抵抗现代的更深刻的一面；同样的，对后现代主义的常识看法也有片面的地方，常识看法认为后现代主义是零散化的、消除深度的和商品社会的逻辑一致，仅仅是解构的；其实后现代主义除了解构传统的一面外，还有批判后现代社会努力重建价值世界的一面，西方有人把这种建构的后现代主义称之为改良的后现代主义，刘向东作品的后现代性就集中地表现在他对后现代社会种种精神物化现象的揭示和批判上，也表现在其重建价值世界的努力上。

最能代表刘向东个人特点的是他的"纽式艺术"，1985年至今他已经创作了大量的纽式作品。纽扣这样不起眼的遭人忽略的日常生活中的小小物件在向东的作品中却无处不在，它不断地出现，并以不同的形式出现，使人们无法归避，它也因之成为向东独特的艺术符号。这种现成物的艺术使用肇始于杜尚的发明，但杜尚及其徒子徒孙将日常物品当作艺术品其目的是反艺术反美学，而刘向东的纽式艺术在本质上则是唯美的，他是将日常物品转变为严肃的艺术。在将非艺术性物品制造成艺术品的过程中，"纽式符号"俨然是刘向东艺术公司的注册商标，无论是在普通的石块上画上纽式符号，还是在地板上铺满纽式符号，或是让植物生长出纽式符号，甚至是把蒙娜丽莎那妇孺皆知的微笑面孔变换成纽式符号，在这些纽式作品中向东传达了他个人对商品社会价值观念的审察和批判，商品社会一切从使用价值和消费观念出发来看待事物，向东则企图改变原物件（包括自然、人工和艺术品）的日常含义，而赋予它们新的文化意味和哲学意义。正如美国美学家布莱克所言："艺术品最重要的元素就是艺术家的特殊意图，就是说由于艺术家的特殊意图使得一件普通的事物变成了有意味的艺术品"。刘向东的特殊意图是什么呢？他自己解释道："纽式艺术大意是用衣服中起维系作用的老式纽扣形象暗喻事物之间的关系，并用极端的手段使'关系'发生变化，让新物态在变化中显现"，很明显他的意图带有一定的革命性和建设性，革命性在于他运用艺

术家的极端手段使已经形成的人与物之间的各种旧有关系发生变化，针对商品社会中已具有普遍性的人的物化现象、人被物所侵占的关系、人与物的多重异化关系，向东的纽式作品以执着的理性精神进行了不懈的探讨和批判。从表面看向东的"极端手段"还是比较温和的，与一些追求惊世骇俗轰动效应的艺术家们相比，向东简直太温和了些，他的着眼点细微好像缺乏震撼力，他选用了那种平常的老式纽扣。然而在他的不少纽式作品中，由于内在精神的执着和理性力量的投入，使得作品具有强烈的视觉效果和艺术效果。效果最强烈的最令人惊异的是他的《纽式衣服穿人》和《纽式植物截肢》系列作品。"衣服穿人"把哲学渗透进艺术，在荒谬中再现现实，形式上令人联想到卡夫卡的"鸟笼寻找鸟"的荒诞性和矛盾性，但二者又绝然不同。卡夫卡的艺术是"一种打开所有可以用得上的灯，却同时把世界推入黑暗中去"，而向东更强调主体改造世界的精神力量。他曾以一种隐蔽的方式接受过尼采的强力意志的影响（应该注意向东对尼采是始乱终弃的），他早期作品《改革》中就明显地表现出他对生命力量的信仰。侯瀚如曾认为向东是个"怀疑论者"，其实不然，向东提出"衣服穿人"概念虽然是对精神物化状态的反动和揶揄，带有明显的戏谑成份，但是不能忽视的是向东的意图显然还含有建设的一面，《纽式植物截肢》将植物不合理的长得不好的部分截除掉，在植物切截的伤口上打上纽式符号，令人震惊。他之所以这么做，是为了"表达塑造新事物的理想"，20世纪的现代艺术常常强调对传统的反动和否定，而一些标榜后现代的艺术家们更是以解构为能事，然而任何时代的艺术都无法存活于断层之中，从某一角度说，向东对此已有高度的警觉，他在纽式艺术中更加强调建构，即用纽式符号构建一种新的关联赋予一种新的秩序，面对着缺乏终极关怀和价值追求的商业社会的人类精神世界，向东却企图于混乱的存在中重新整合人类经验，无论他努力的结果如何，他这种朴素的、真诚的、理想主义的愿望却是难能可贵的，我们从中看到了一个现代艺术家的良知。而在这个金钱主宰一切的人欲横流的物质世界中，艺术家想要保持良知就和保持自尊一样艰难。

向东曾经心仪于西德艺术家约瑟夫·博伊斯的社会雕塑，博伊斯认为艺术家的任务应该是使人类社会生活直接转变为一种完美的艺术品，向东对此心领神会。熟悉向东的人都知道向东具有很强的社会责任感，十分关注人的塑造和完美的社会生活，因此人们不难接受作为一个前卫艺术家的刘向东同时还是位省级优秀老师的事实。向东对前卫艺术的理解决不停留在形式上的标新立异，正如侯瀚如所说的那样，真正的前卫艺术确实应该走向人的艺术，向东的纽式艺术便浸透了艺术家强烈的社会关怀和朴素的人文精神。

今年元旦前后刘向东在南方古城泉州举办了"情景艺术展"，在这座商尘滚滚的古城里，向东艺术展的出现无异于向

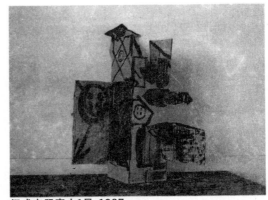

纽式衣服穿人1号 1987

纽式衣服穿人2号 1987

纽式衣服穿人3号 1987

纽式衣服穿人4号 1987

澎湃的商潮中扔下了一串尖锐刺耳的不和谐音符。这次情景艺术展以最直观的形式集中表达了艺术家对于后现代社会中人的命运的深切忧虑和真挚企盼，他表现的主题依然是对纽式艺术含义的新拓展。如果说不久以前向东企图通过纽扣这一色彩平和的物象来重新建构世界，那么这次展览却透露出向东似乎失去了那份温和儒雅的耐心而多出了一种急迫和焦虑，在展厅的入口处我们看到了大批成串燃着的∧型纹香，缭绕浓烈的烟雾熏染着迎面而来的观众又导引着观众进入特定的艺术情境，突出了艺术家的艺术主旨即全面"消毒"。展厅中间放置着颇似人体的巨大木屋，木屋被形如鱼雷的涂料桶和状若炸药包的纸箱环围着，唤起人们本能的恐惧感，它们显然昭示着我们生存景象的并不乐观的另一面：危机四伏，如履薄冰。展厅四周横着挂满了美女挂历喻示着充满欲望与骚动的世俗景观，高高悬挂的形状怪异的椅子则形象地发掘出当代人"坐立不安"的矛盾尴尬心态，而林彪这一失败了的过时政治人物形象的突出则加强了整个展览的讽刺意味。然而必须注意的是向东从来不是一个纯然的讽刺家或批判家，向东从骨子里一直透着一种内在的乌托邦心境，即用艺术的精神力量去改造生命。这次艺术展中"情节"之一的"灵魂赤裸裸"就直接地表达了艺术家对灵魂世界的热切关注和执拗追寻。衣服钉成了航天器，衣中之人却去向不明，这一景象明显地昭示着科技文明高度发达的现代社会中人类普遍的精神危机，在向东的作品里，"灵魂"失去了寄居的家园，游离于人之外。应该说向东的忧患中包含着灵魂救赎这一潜在主题，寻求和救赎人类的灵魂。这已成为20世纪艺术贯穿始终的主题。博依斯特别强调艺术对支离破碎的社会的医治功能，他相信艺术能把人类的思想引向更高的境界，而刘向东虽然面对人类的精神世界忧虑不安，但他并未失去信念，他有着与博伊斯十分相近的艺术追求，因而他在这次情景艺术展中大量地使用了燃着的蚊香这一道具，艺术家将救治人类枯萎的灵魂这一重大主题寄寓在蚊香灭蚊消毒这种情景之中，他还运用了"火这最有力的雕塑工具"，通过消毒、燃烧在死亡的灰烬中生长出新的生机与希望。

　　向东的纽式艺术依然在进行之中，我们企盼着，他在艺术作品中构筑的乌托邦并非虚无，终有一日会完美地显为现实。(1994.4.30)

　　（刘小新　福建社科院文研所副所长）

三、刘向东的艺术精神

岛 子

　　自"85"美术运动以来，始终存在着为数不多的独立于群体、流派、代群之外的艺术家，实际上独立的姿态在当代艺术中并不稀奇，而作为个体主体性的独立精神却越来越显得可贵。疏离权力和世故，质疑一切未经理性审理的价值，坚守先锋艺术精神并不懈探求精神救赎之路，以及激情、信念、天真、热诚构成了20世纪80年代的一份遗产，那个年代虽然短暂、脆弱却富有特质。尽管近年来一些回顾性的展览和评价对"85"美术运动陈义过高，掩盖了启蒙现代性带来的个人主义膨胀、政治浪漫主义的轻浮，但依然可以寻觅到一些西西弗斯式的踪迹。20世纪90年代中期之后，商业社会结构和生活方式的变化，引发了形形色色的精明、变脸、发迹、得道、出局、失忆、转向、分化，我们见证了这一切，然而我们在言说、表达的同时，也不幸被语言所洞穿。白云苍狗、物是人非，而对于恪守精神纯洁的艺术家，一个正常的自我定位则意味着其人格、才华、品性的过硬，经得起时间的检验，也经得起艺术史底稿的存档。上述感言来自我最近阅读刘向东的著作《象象主义艺术》（中国美术学院，2008年1月出版）。细读《象象主义艺术》，发现这里没有可以一言以蔽之的"流派"或"风格"。虽然刘向东将自己的艺术概括为"纽式艺术"和"象象主义"等几个实验阶段，但可以看到，他思考的这些问题远不像艺术界某些流行的"主义"一样可以简单的符号化。刘向东长期以来独立的对艺术问题的思考，和他出于个体信仰对艺术理想的坚持，以及他在"跟风"时代对多种艺术可能性的探索，这些，都与我们对"八五"精神的想象相契合。

　　十八岁以前的刘向东（1964～　　）尝试过当时刚刚流行的诸种西方现代派风格，我看到刘向东带有印象派和表现主义色彩的十五岁作油画，还有十七岁带抒情意味的水彩画和对画面构成的研究。这些大概是20世纪80年代艺术青年共同的生命记忆。20世纪80年代中期以来，刘向东的作品开始具有个人力量，1985年间的数幅油画在技巧上基本都属于表现主义风格的，但与很多注重画面效果的表现主义作品不同，这些作品引人注意的往往不是艺术家注入其中的感性情绪，而是它们背后暗示的哲学层面的思考。比如一幅犀利的自画像《智慧与力量》和抽象油画《我不是太阳》仿佛都指向艺术家的身份和自我认同问题；《红楼梦》、《红记忆》中的红色主题显然是对历史和记忆的隐喻；《我们的列车》、《背与手》、《芒盲》、《爱之岛》中反复出现的蜡烛、太阳、灯泡、光芒等将我们引向对于爱情和两性关系的思考，尤其是蓝色调的《背与

爱之岛 油画 1985

手》和黑色调的《我们的列车》，这些画面完全像没有谜底的谜面。在这里，他涤除了漂浮于表面的视像取媚，以不确定性瓦解问题的定论。在这一时期，重要的是对问题的思考，是对风格之外的视觉规则的探索，是对艺术语言的尝试和实验，把绘画变成批评艺术的手段，而不是建构定向的风格。刘向东这一时期的作品成为他以后的"纽式艺术"和"象象主义"的前奏。

1986年，刘向东提出了"纽式艺术"的概念，他给出了"纽式艺术"的哲理性定义："用衣服中起维系作用的老式纽扣形象暗喻事物之间的关系，并用极端的手段使'关系'发生变化，让新物态在变化中显现"。简言之，刘向东的"纽式艺术"是一种关于"关系"及其变化的探索与尝试。此后，刘向东以双层、大圈套四个独立小圈的"纽扣"为主体符号，创作了一系列行为、装置、绘画作品。我之所以认为"纽式艺术"的意义超越其符号表象，是因为刘向东的这一符号并未停留于表面的可辨识价值，而更具有哲学层面的启示意义。一方面，这一符号并没有束缚此后艺术家的创作风格，而是为基于此的创作提供了更多可能性；另一方面，我很认同刘向东对于"关系"及其变化的研究，在我看来，"关系"（或"纽式"）实在是理解中国文化的一个关键词。中国自古以来既没有一个足以强大到可以维系国族的宗教信仰，也没有形成一套可作为全民伦理准则的法律观念，取而代之的是儒家以宗族伦理为基础进而维护社会稳定的关系网络。"君君臣臣父父子子"（《论语·颜渊第十二》），每个人都是这个关系网络中的一分子，因此中国千年来的主流文化并不像西方文化那样强调人的个性，也不关心对内在自我的探究，每个人的身份和相应的行为都要按照他所处的家庭和社会关系来定义。刘向东1995年的油画《纽式中山装》中出现了这样的文字："世界存在于关系（纽式）之中，或世界即关系（The world exist in inter-relation/buttoning or world is relation.）"，应当是对这个理解的澄清。因此，我认为，与某些后殖民主义语境下的伪中国式艺术相比，刘向东的这些"纽式艺术"是真正中国式的，虽然它们并不讨巧，也难以使一些叶公好龙式的西方人理解。

说刘向东是"最后"的"老85"，就不能不提他在"85"期间曾组织过的一次重要活动。1985年4月，正在准备毕业创作的刘向东组织了"福建M现代艺术研究会"，同年6月又在福州组织举办了"闽沪青年美展"。这次在艺术史上并不出名的展览却有着极为"豪华"的展出阵容，蔡国强、

黄永砯、陈箴等在当时初出茅庐、如今活跃在国际艺坛的艺术家都有登场。刘向东为这次展览写了简短的前言："要得到历史的承认/就要创造历史/于是/我们都行动起来/面对传统我们认为/路不一定是相连接的/也不一定是交叉的/它更多的是启发我们更加努力地/去开拓光辉灿烂的未来。"这样的宣言在当时是常见的，洋溢着青年人对未来的憧憬和坚定的探索精神。

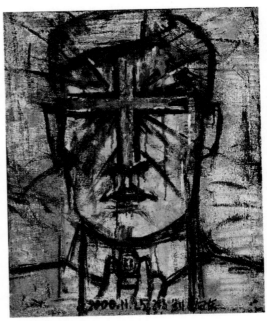

纽式自画像 2000

2007年，刘向东又提出了"象象主义艺术"（Visualizationism Art）的概念并发表宣言。在已经少有"宣言"问世的今天，这显得有些不同。刘向东认为"象象主义艺术"是既非抽象又非具象，更非已经不能对当代美学问题提问的"意象"，其实他借此提出了一种观念性的视觉理想，一种反规则、反概念化的无界寻思。1997～2007年间，他创作了探索"象象雏形"的大量水墨和油画作品，而对于这种"象象主义艺术"的兴趣，又可溯源到艺术家童年时代对于自己名字汉字的图像加工。结合作品的历史语境，不得不说，刘向东的许多艺术实践在当时是十分超前的，比如对现成物的使用（1985年）、对汉字的实验（修饰、叠写、拆解、变形，1987年）、对衣服和人的关系的思考（《纽式衣服穿人》系列，1987年）、对中山装的兴趣（1995年）以及很早就开始的对威尼斯双年展后殖民倾向的反思（《中国馆Ⅰ/Ⅱ》，1996年）。也许有人会遗憾，如果刘向东当年沿着他的这些实践中的任意一条"经营"下去，也许这些艺术符号在如今就会成为使他扬名的"标志"作品。但刘向东没有"经营"，他坚持着做一个纯粹艺术家的分内之事。这也正是我说的"最后"的"老八五"的一层涵义，纯粹的艺术家对问题的思考往往是想到了就做，而不是出于商业或其他投机的目的。由于这可贵的一点，他的这些实验性作品无一成为限制他发展的风格桎梏，也使得他的这些作品更具历史价值。正是无界寻思，保持了其独立思考和个性化表达的自由。

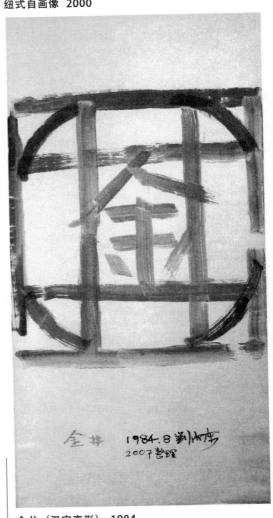

金井（汉字变形） 1984

检索刘向东十五岁（1980年）以来的艺术资料，如果要做一个总结，我想可以这样概括：1．刘向东是至今仍坚持着"85"追求的"老85"艺术家之一；2．刘向东的一些作品不应被历史埋没；3．泉州在当代艺术界的声名使我在了解到刘向东的履历后再次振奋，尤其是面对像刘向东一样，始终坚持生活在边缘的艺术家，而"坚持"是一种力量，值得我们为之感动。所谓坚持，必有一种不可变异的神圣本源在内心奔腾、涌动，如同伟大的属灵诗人R.M.里尔克所说，没有成功可言，挺住意味着一切。刘向东艺术精神本源中，始终隐含着属灵的神圣渴求。（本文发表时有省略）

2008年暑期，清华园(岛 子 清华大学博士生导师)

2004

四、刘向东：风格实验

[美国]乔纳森·古德曼

　　在一般的情况下，我们会把艺术家与某种特定的风格联系在一起，这种风格对艺术家而言是特定的，就如同每个人都有自己的名字一样。艺术家会付出巨大的精力去改变绘画的风格，特别是当他在经济状况比较充裕的情况下更会如此。事实上，在西方艺术中，我们对毕加索也有不同的评价，他风格上的变化曾经引起人们诸多的谈论，毕加索艺术风格的变化非常著名，同样，菲利普·加斯顿从抽象派到粗犷风格的转变也是非常的丰富和令人兴奋，虽然在一开始，菲利普·加斯顿也拒绝改变。在现当代，中国艺术在风格方面的实验的确相当罕见，与其说这是风格的分离，不如说这是一个有意识的决定的结果，不只是风格上的分离，这种分离是特殊绘画词汇形成之后的结果。同时拥有几种绘画语言总是让人觉得有一点可疑，他的读者们会对他的目的产生一种不信任。但德国画家里希特却吸收了多种风格，这意味着在真正的后现代主义潮流中，没有任何一种风格会比其他风格更享有特权。抽象概念和比喻是达到目的的简单方法，因此，没有一种表达的手段会比意象性手段更具有典范性。

　　至少看起来是这样。但在中国这样的国家，书法的语言就蕴藏在毛笔文化的流露方式中，图像性的现实主义存在优先于油彩在画布上的控制。同样，在中国这样一个文化象征已被经济变化所代替的社会，对社会性评论的需要尤为需要。对现实主义风格的倾向使得逼真性更加突出，这对很多领域都产生了益处，包括西方艺术史在中国当代艺术灵魂中的存在。鉴于中国工艺技术中使用毛笔，我们可以臆断，画家渴望一种现实，那就是既能对传统水墨画作出反应，又能吸收西方特色，目的是为了审美上的开放性。抽象在中国文化中仍然是一个代码，在很大程度上直接指向了西方的影响，而这源自于现代派和抽象表现主义的历史。据笔者能够分辨的是，抽象在中国是少数人的话语，相比之下，艺术家以抽象的表现作为回应，甚至以此来反对作为普遍首选的现实主义。

　　当然，这些观点相对而言比较普遍，丁乙，这个上海的抽象派画家，独自一人证明着一个整体的事实，那就是抽象绘画在中国失败的命运。他一开始承认西方的抽象，他按照自己的想法而非其他，于是开始弄出名堂。他的工作足以证明，抽象风格是因为作者没有特定的文化指向，抽象风格的成就现在已经全球化，全世界的艺术家们都接受了抽象的语汇。现在，我们承认，无论西方，还是亚洲，大部分风格并非特定，显而易

见的是，处理绘画的方式更多地源于选择——艺术家自觉和刻意地处理特定的世界和个人隐秘想象。这二者同样的重要，同样需要艺术技巧，我们可以把它看成是文化上的中立，是想要控制这一种或那一种，甚至同时控制这二者的个人化领地——他们是一种美学愿望上的表达，因为艺术看起来已经结束了发展某种特定的个人文化的道路，形形色色的质问都是可能的——对所有任何地方的艺术家而言都是如此。

如此广泛的艺术自由的结果是，刘向东找到了自己的方式进入艺术和审美，书法、抽象艺术和写实艺术在他的艺术领域中互相依赖，息息相关。他于1964年出生于福建省，是85新潮运动中的一员。他资深的经历就像他的艺术一样多面：他同时拥有广告、影视、诗歌，以及现代书法方面的经验。2007年8月，他提出了"象象主义艺术"视觉理论，包括社会学和美学两方面。前者包括他的象征主义作品、装置和概念艺术，后者包括写实主义、表现主义和抽象主义。虽然这二者很难区分（至少对于西方人而言如此），但刘向东在对物质方面引发的结果却保持着清醒，他意识到他的艺术有着广泛的影响，因此，他向他的读者介绍了他的社会评论、写实叙述和抽象的形象主义。这些风格既包含着西方的影响，又反抗着西方的影响，而这一切都包括在这样一种生活对抗中的概念中——一件将扣子扣到头顶的外套，他以此表明，自己在尝试告诉我们他对生活的洞察，那就是：坚硬的新老传统正与一种强烈的物质文化需求相抵触。

纽式局部

事实上，根据刘向东从一种风格到另一种风格的变化中，可以很明显地看到他是后现代主义的典范，有人很容易改变自己的表达，因为他的想象并不归属于某种特定的途径。他萌发期的形象化系列在描绘虚拟现实时，看上去接近立体派艺术家，但如果深入研究画作，几乎总是与实实在在的事物或风景有联系。之后，更多的系列近作问世，它们看上去很抽象，但却有书法的味道，看上去刘向东似乎在尝试着混合不同的风格。他尝试的结果是形式自身的组合，表现的是观察者的几种方式正在被看，或者被解释。的确，刘向东几乎总是可以看做一个作品形象丰富的艺术家，但他的持续的抽象图案的许多视觉效果给他一个自主权，就是否认大多数狭隘的艺术工作者。刘向东追问着这样一个问题，为什么画家要有创作某种特定风格惯例的义务？今天艺术中突出的部分难道不是特立独行的结果吗？艺术家有改变和超越的自由吗？那么，当代读者呢？他们必须忍受妨碍沟通的审美指责吗？当然，风格的问题没有消失，但当精神声称规则将被打破的时候，这个问题并没有顺从某种规定。

艺术（汉字变形）1987

此画乃杰作 2007

到2001年为止，刘向东用红色和蓝色创作了一个年轻女孩的形象，《女孩脸上的十字架》中，女孩以一个细细的黑色十字架为特征，她长长的手和长长的头发非常明显，但他红色的衣服融进了占有三分之一画面的背景，在中间，她身体的一边有一道深深的蓝色，画的顶端则是一道暗红。然而，理解这一艺术作品时，并不是非要牵扯到刘向东的个人信仰，虽然他的个人信仰从基督教中提供了极有想象力的"象象主义"。十字架，基督苦难的象征，但比起它所代表的极度痛苦的象征，它所描绘的面孔给人更加醒目的感觉。痛苦全面影响着主色调，与此同时，艺术家又将抽象与形象一起容纳其中。把能量集取在意识上，对比出女孩简约的形象，并用十字架的造型梦幻又清晰地浮显了她的眼睛和鼻子。有一幅相似的作品，叫作《纽式女人肖像》（2003），用红色和蓝色作为背景，女人的头和肩的边缘是黑色的，十字架在她面孔的正中间，这也是她必须有的特征。

十字架当然也是天堂的象征符号，充满着宗教意味。刘向东用这样一种符号告诉我们，他既表达了自己的信仰，又融合了形象，以达到特定的视觉目的，无论从哪方面说，很清楚地是，在这两幅作品中，象征充当着最重要的主题思想，使得刘向东的读者熟悉"西方"。《纽式自画像》（2000）中，白色的背景上，红色与蓝色强烈对比，而十字架成了刘向东脸部的一部分，这使得十字架的形式带上了他的个人情感。在这幅作品中，十字架大胆地用上了红色直线条，占据着刘向东脸部的正中位置，既是一种掩蔽，又代表着他的眼和鼻。作品用不同的面充当艺术家的前额、头部，以及他的脸颊和下巴，整体看来接近立体派，刘向东"修道士式"的自画像作为一种复杂的传递方式，向我们表明，中国艺术家是如何理解西方视觉艺术的成就的。美学的双重张力使得他的画作具备巧妙的说服力，包括各种不同的风格和观念。这个结果体现在"多元文化"一词所能表达的最佳的含义中，在该艺术家分享他的各种发现时所创作出的风格迥异的画。

刘向东的画作中的"纽式"系列里，有这样一个形象，一个人完全被一块布紧紧地扣住头和身体，看上去与其说是一种个性含义上的视觉象征，不如说更像是一种综合评论。这个引人注目的形象告诉我们，在"传统"里就像被蒙在鼓里——不能完全地展露自己。在"纽式"第一幅画中，在黑暗中，两个人，一个是蓝色，另一个小一些，红色，默默地祷告，很难看清，因为他们身上所披的布，我们不知道他们为何要在黑暗中。两颗正在发光的星星，红色的那颗靠近蓝

色的人的头，蓝色的那颗靠近红色的人的脖子，似乎象征着情感的爆发，但我们不能理解其中的原因和情况。系列2号作品中没有形象，又用一块布完全地盖住头，默默地站着，面对着看作品的人，在这两件作品中，艺术家在用一个谜挑战他的读者，这个谜解释起来似乎带有批判色彩，是对人类的自由界限的评论。另外有一张照片，长衫把一个女人从头到脚地盖着，而艺术家则穿着一件类似中山装的衣服站在她身后，这是一件普通的衣服，但却很突出。两上人都站在操场的环形跑道上。但在另一件作品中，艺术家把场景安排在地铁站台，他又穿着一件中山穿，站在穿着长衫模特的背后。

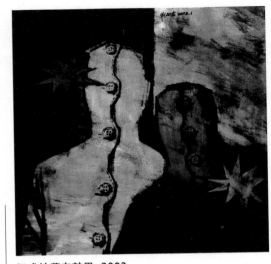

纽式被蒙在鼓里 2003

很明显，穿长衫人的寂静无声是一个寓言：人们不说出，或没有能力说出言语。结合艺术家的其他作品来看，"纽式"系列是一种超越普通绘画形式技巧的途径，是一种前沿的视觉探索。在这种名义之下，刘向东自我抑制的寓言将穿长衫者转变成艺术自由的承担者，却不幸被中外传统所压制。在最近的例子"象象主义"(胚胎形象形式？)系列中，艺术家回到十字架，看上去不像纯粹的抽象画。但之后，刘向东用他的标题给我们一条线索：《十字架在书法中》的1号作品和2号作品，二者都是水墨画，准确地描绘了标题所说的内容。在1号作品中，一笔黑色穿过画面，又向自身弯曲;在顶上，黑色直立的延长部分上，是一个红色的十字架。在2号作品中，刘向东向我们展示另一个引人注目的黑色笔触，它一直伸向顶部，又落到画的底部。在左下方，我们又一次看到在白色背景上的红色十字架。

就如我先前所说，十字架对刘向东所有的作品而言，只占局部位置，这个形式是西方文化中痛苦的象征。艺术家也许是基督徒，也许不是，但绘画的真正的价值体现在十字架被关注时的情感中。把这个普遍性的符号当作空洞的历史意义来使用是不可能的，因此，刘向东把这个西方的标志看做他自己外化的图式。然而，就像许多优秀艺术家一样，他借用他能借用的东西来致力于自己的美学。很明显，刘向东希望传达出他绘画风格产生时的光芒万丈，以及象征符号中的知识分子意味。鉴于刘向东的勃勃雄心，我们可以看出，十字架是他作为观察者去塑造意义的众多形式中的一个。他接近于抽象的画作悦人眼目，将纽扣扣到头顶的形象标志着他的处世立场，他的书法作品传达着爱的笔触，以及根植自己文化背景的需要，这与国外的情形十分相似。刘向东在不同的风格中思考着不同的东西。他多样的作品并不是要把读者弄糊涂，而是要激起新的思考。他是这样一个拥有非同凡响智慧的绘画者，拥有安静的独立性，以及风格的赢家。(翻译：余婷婷)

（乔纳森·古德曼(Jonathan Goodman)，《美国艺术》(Art in America)专栏评论家，纽约普拉特学院、帕森斯设计学校教授。）

五、批评家评论摘录

1.“纽式”是有意味的，你实际已隐约捕捉到这个处于临界点或本身就隐藏在临界点的幽灵。它好像是中国文化古老传统的另一种显现（传统文化讲两极，讲两极之关系，但还未涉及临界这块看去几乎处于思维真空的境地）。但又具有西方现代思维的性质，即不把它当成虚无，而把它当成实在。我对此未及深入思考，但早已感到这是一个可以徘徊于思维更可以显现为各种物态的诱发点。……打通视觉造型的思路。我甚至感到“纽式”不是一种符号的灵巧运用，它只是提供一种创作思维，表现为你把握自如创作的一种辩护。

（《给刘向东的信》，现任中国美术馆馆长范迪安，约1990）

2.……在这一点上，又让人想到刘向东数年前的“衣服穿人”的奇想和作品的实现。自然，刘向东的命题似乎并不是这种“形式主义”或自律的“艺术本体”问题，而应该说是来自于一种对日常生活的荒谬感的发掘。但这里存在一些可比的地方：首先是一种面对日常生活物品或情景的机智和把“日常生活物品”转换成为艺术或超然的精神性载体的决定和策略；而更加直接的是，他们都发掘了极少被艺术家所注意的，却又最为普遍地存在于日常生活当中的衣服，使之成为他们各自的艺术理想观念的恰当的表达者。Wurm要表达的是一种对艺术条件的新的可能的解释；刘向东要表达的是他对世界存在于关系或世界即关系（纽式）的命题的信奉。Wurm的作品并没有刘向东的那种荒谬：他只希望构造新的关系，而刘向东的关系的荒谬性则来自于他对人的生存状态的荒谬性的关注，他的根本意图不在于制造新关系，而在于揭示既存关系的价值和形式上的意义。关系即荒谬，人的处境是荒谬的，这表明了对一种关系或某一种信念，刘向东的批判性思维。这种联系和区别极为重要，它们透露着两位艺术家所处环境的不同，实际上所关心的问题的不同。把他们放在一起，我们可以看到，同一“表面”是如何同样有价值而内在含义又截然不同的。**（摘自《ERWIN WURM 对刘向**

【73】

3．我一直为刘向东的艺术理想和多年来默默勤奋工作所感动。向东是福建最早的前卫群体的参与者和组织者，于1985年初组织了"福建M现代艺术研究会"和《闽沪青年美展》等。在中国当代艺术创作中，刘向东可以说是少数最早能够娴熟地运用现成品作装置作品的艺术家之一。早在1985年他就开始创作此类作品，1989年参加了《中国现代艺术展》，展出了他的《哲学手稿》和《纽式系列》。1998年，刘向东参加了我组织的Inside Out的展览，展出了他的小型装置和观念艺术作品《艺术法庭威尼斯双年展没有中国馆》（1994）。一个鸟笼子贴上了"艺术法庭威尼斯双年展没有中国馆"和"艺术法庭"的标签。这可能是中国前卫艺术中最早对艺术"体制"化和后殖民现象提出质疑的艺术作品。刘向东多年来用身边随手拈来的生活用品创作了大量的小型观念艺术作品。这些作品在中国当下艺术已经全面被市场化和体制化的情境中具有特殊的意义。首先，这些作品是他对身边社会的变化有感而发的批判声音，不是个人感情的私密性表现。其次，这些作品不是为某个展览甚至都不是为展出而制作的，而大多是向东在基督教信仰和诗歌创作的同时，在电影理论研究与教学之余的即兴之作，只为表达自己对社会和文化的看法，不带任何功利目的。再次，这些作品自然地成为向东日常生活的一部分，是他对生活和社会的思考的日常记录。从当代艺术史的角度看，所有这些，其实都是西方20世纪60年代的早期观念艺术所追求过的，但是在后来又不得不在强大的体制面前放弃；同时也是20世纪80年代的中国前卫艺术运动所追求的理想，即艺术是生活、社会和人文思想的物化结晶，而不是商业产品。就作品论作品不能说明刘向东的创作意义，关键是他能够安静地待在远离"当代艺术中心"的边缘地区泉州，创作这些似乎与时尚毫不相关的作品。作品的功能似乎更多的是与艺术家的日常思考对话，而不是和艺术机构、策划人及画商对话。这点又很像传统文人的超脱境界。我想，倘若有众多的像刘向东这样的"退修"型的艺术家，当代艺术的景观可能会是另一番样子。（摘自《21世纪的"业余"和"边缘"的叛逆意义》，美国比兹堡大学研究教授高名潞，2005）

4．刘向东是八五艺术运动中很活跃的艺术家，属于中国当代艺术的老哥萨克。他是前卫艺术群体"福建M现代艺术研究会"的组织者，也是1985年新潮展览"闽沪青年美展"的主要组织者。1989年他参加了"中国现代艺术展"，展出了他的观念艺术作品《哲学手稿》和《纽式系列》的作品。刘向东的艺术作品可以概括为三个方面：一方面始终关注对艺术本

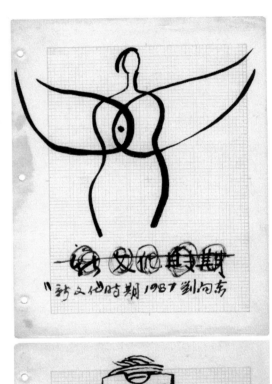

草图 1987

纽式局部

体的质询，通过书写和小型装置表达他对艺术和生活及其关系的看法，尤其在80年代的作品中，这种哲学倾向非常明显；另一方面坚持对艺术体制的审视，对市场和后殖民文化的批评。虽然身居边缘的福建泉州，但是，他始终敏感地关注国际和中国的艺术"中心"所发生的变化。1998年，刘向东参加了我在纽约策划的Inside Out的展览，展出了它的《威尼斯双年展没有中国馆》的观念艺术作品，一个鸟笼里放着一个"艺术法庭"的标签，这应当是中国当代艺术中最早对后殖民主义提出质疑的作品；第三个方面，刘向东常常用身边生活中的琐碎物品表达他对周围的社会环境迅速变化所做出的反应，这些作品经常表现出一种机智和敏锐的社会批判眼光，比如他的"衣服穿人"就表现了社会时尚对人的异化这样一个深刻道理。

刘向东二十多年来深居简出，自甘边缘，在家乡福建泉州孤独地坚持当代艺术创作，并且始终保持着当年的理想主义情怀，这是非常难得的。所以，他的创作经历在中国当代艺术中是一个非常独特的个案。这次展出的"从纽式艺术到象象主义"是刘向东艺术面貌重要局部的呈现。（**摘自《〈刘向东：从纽式艺术到象象主义〉展览前言》，高名潞，2007.3.6**）

5．福建画家刘向东送给我一件他的"作品"，一张复印的佰圆人民币，上面写着一行小字"纪念85运动十周年"。这确实是一个有着象征意义的行为，如果85运动代表了一种精神价值的话，这个行为就至少包含了两层含义：或者是对这种精神价值本身的调侃，或者只是陈述了一个事实。我认为后者的可能性更大，调侃是没有意义的，虽然它可以代表一种个人的观点，因为85运动从来就没有得到过全盘的肯定，对它的谩骂和诋毁从来就没有停止过，更何况无足轻重的调侃。

那么，刘向东陈述了一个什么样的事实呢？究竟是精神转换成了商品，还是我们由一个精神的时代进入了一个商品（市场）的时代呢？他可能更关注的是前者，即在商品时代的条件下一种精神价值的失落，85运动的精神已不复在，当年那些叱咤风云的人物现在可能正以种种方式获得经济上的利益，当时为之奋斗的目标现在已变成一种商业行为。这种观点可能代表了一种残酷的现实，不仅是艺术品本身早已作为商品在迎合着港台和欧美商人的需要，而且即使是作为行为的前卫艺术也笼罩在金钱的阴影之下。（**摘自《前卫话语与商业社会》，中央美术学院教授易英，1995**）

6．近几年行为艺术以人体或群体的形式发生和存在着，除了与上述装置艺术的产生、背景相同外，还因为许多艺术家

虽然毕业于专业艺术院校，但深感架上绘画的话语专制、学院教育分类制的实用僵化以及画廊和博物馆的商业操作，对于艺术灵性的束缚，因而以人体、人自身的行为作为媒介，消解静态物化的形式对于人的生命经验的任何一种侵蚀。国内的行为艺术，从其运作的方式上看，大致分为两类，一是个体性行为，如北京的王晋、朱发东、张洹、马六明、福建的刘向东、北京的邱志杰、苍鑫等人；二是社会性行为，作品的完成需要多种社会因素和组织成员的参与行动才行，如武汉任戬为首的"新历史小组"的"大消费"促销活动、北京邱乃壮的"走红"系列、郑连杰"九三司马台长城行为艺术活动"、陈少峰的社会形象与艺术形象的调查活动、湖南孙平的发行"股票"活动、广州林一林的投置钱活动，等等。（**《行为艺术：艺术家的尴尬还是社会的尴尬》，中国艺术研究院研究员高岭，2007.9.27**）

【76】

7．刘向东的诗，一是流动着"大自然的音回"，是一种对于自然而然的真实生命现象的激越的感受和赞美，有时还能上升为生命哲学的高度进行诗的关照。另一点是，他的诗融合了一个从事现代绘画的人同时表现具象与抽象的技巧，体现着感性的概括力和意蕴的曲折渗透的结合，画面与意味的相互作用。（**《关于刘向东的诗》，首都师范大学中文系教授王光明**）

8．青年美术家刘向东送给我一张复印得很有美感但却没有彩色的单面百元大钞。

"这可是你伪造的假钞票？"

"嘿，您再仔细瞧瞧。"

仔细看，才发现他在复印时把钞票左上方的银行名称改成了"中国美术新潮85-95，右下方则是署名："95.6.25.Liu Xiang dong"。

"今年是85美术新潮十周年，我创作了这件作品以资纪念。"

哦，原来这不是伪钞，而是集现成品和赠送行为于一体、浓缩在独特政治、经济环境下中国新潮美术十年状态的一件具有后现代创意的新作。

……

望着百元大钞上的素描头像，想着东方文化/经济在未来世纪日益重大的历史使命，我仿佛看到一幅人类从未看到过的最美的图景……（**摘自《现代/后现代的脚步声》，中国艺术研究院博士生导师翟墨，1990.5.2**）

肆.作者简介/图录

　　1964年11月生于中国福建泉州，先后在福州和北京学习美术、电影和广告。实践领域包括绘画、装置、设计、影视、诗歌和现代书法。现任教于国立华侨大学文学院。

主要个展
　　2008年3月，北京，"刘向东：从纽式艺术到象象主义"
　　2003年11月，泉州古厝茶馆，"'茶墨画'笔会"
　　2002年9月，华侨大学，"'书法与诗'现代艺术展"
　　2002年6月，泉州南风文化城，"刘向东现代艺术展演"
　　1993年12月至1994年1月，泉州工人文化宫，"刘向东情景艺术展"
　　1987年10月，泉州青少年宫，"刘向东诗画展"

主要群展
　　1998年至1999年，美国、墨西哥、澳大利亚、香港等国家和地区，"走出中心华人新艺术展"
　　1994年，上海，"现代艺术文献展"
　　1989年2月，北京，"中国现代艺术展"
　　1985年6月，福州，"闽沪青年美展"

其他艺术活动
　　2007年8月，推出"象象主义"理论及系列作品
　　2004年7月，推出"'第七代'影视学"理论
　　1995年，筹拍电影《新潮》
　　1988年11月，在黄山参加全国现代艺术创作研讨会
　　1987年，提出"纽式艺术"理念，并开始创作"纽式"系列作品
　　1985年，创办福建省现代艺术研究会，并主办"闽沪青年美展"，掀起福建"85新潮"
　　1984年，主编福建师大《南风》刊诗
　　1979年，14岁，油画《小女孩》、水彩《风景》参加在美国和奥地利的巡回展览

主要刊载
　　作品散见于法国的《TECHNIKART》、《纽约时报》、《美术》、《江苏画刊》、《画廊》、《美术观察》、《名作欣赏》、《东方》、《诗刊》、《清明》、《诗人世界》、《艺坛》、《艺术家》、《中国当代美术史》、《中国前卫艺术》、《华人新艺术展》、《中国当代美术图鉴》、《今日中国美术》、《观念艺术的中国方式》、《艺术界》、《中国文化报》、《中国典藏》等书刊发表作品100多件（次），2004年

20世纪80年代

八五表情

福建泉州刘向东

20世纪70年代

4月，被选为《东方艺术》封画人物。

主要著述

2011年1月，编著，《另类三大构成》，知识产权出版社

2008年2月，专著，《象象主义艺术》，中国美院出版社

2007年7月，编著，《素描》、《速写》、《色彩》，福建美术出版社

2006年10月，主编，《老85艺术史Ⅰ》，中国美院出版社

2005年10月，主编，《第七代影视学》（修订版），知识产权出版社

2004年10月，主编，《"第七代"影视学》，知识产权出版社

2001年4月，论文《纽式》，《江苏画刊》

2001年3月，专著，《逼近艺术》，《泉南文化》增刊

主要评价

2008年8月，乔纳森·古德曼(美国)，《刘向东：风格实验》

2008年8月，岛子，《刘向东的艺术精神》，《山花》

2008年2月，《评论家语录》，《象象主义艺术》

1996年1月，侯瀚如，《ERWIN WURM与刘向东》，《画廊》。

1995年9月，刘小新，《刘向东纽式艺术初论》，《艺坛》。

（截至2011年5月）

创作中 2011

纽式女子衣服1号 2005

伍.相 关 资 料/图 录

一、"福建M现代艺术研究会"和"闽沪青年美展"简介

　　1985年5月，福建师大美术系学生刘向东发起成立了"福建M现代艺术研究会"，参与活动的人员有刘向东、蔡国强、金国华、黄永砅、范艾青、李豫闽、陈峰、丁大年。该研究会的艺术主张是："不重复传统，以创造为目的力图使艺术直接成为哲学：形式就是世界观。"他们联合上海一批青年画家于1985年6月15日至25日在福州于山美术馆举办《闽沪青年美展》，除上述人员参加外，上海方面有陈箴、张健君、俞晓夫、胡项城、赵以夫、吕振环、冷宏。他们在画展前言中写道："要得到历史的承认，就要创造历史，于是，我们都行动起来。"艺术哲学化追求和象征主义倾向成为他们的创作理念和作品面貌的重要特征。展品形式较为自由，除绘画作品外，画室照片、建筑照片、观念手稿、剪报等也作为展品展出。福建电视台《福建新闻》、《福建日报》、《福州晚报》、菲律宾《菲华时报》等媒体相继报道。

　　从画面上看，不管是刘向东具体的象征物（物、人物）加上理性的结构和强烈的精神性暗示，蔡国强梦幻般的东方情境（太空意象）的半抽象的展现，黄永砅的看似活泼的、西方的纯抽象，却略带莫名其妙的言说，还是上海参展画家陈箴作品的东方墨韵、神秘的抽象的"语句含糊"的造型，都无不体现了直白直接的艺术面貌向含糊、神秘、暗示、综合等象征主义某些特征的转变。当时象征主义语汇的影响很普遍。

　　我们再从精神与形式两方面来考查艺术家的艺术思想和风格倾向。

　　"从最高标准来讲，作品水平的高低要看精神的外在表达有没有创造性，是不是划时代的创造，对美术史有没有贡献。只有对美术史有贡献才是真正的好作品。也只有用这个高标准来衡量才能更大程度地促进美术史的发展，并行之有效地影响人类社会其他方面向前发展。"（刘向东：《基本问题》）虽然我们从刘向东的豪言壮语中看不出什么"主义"，但他作品的外在特征是最带"象征主义"、"意象"特征的；体现了要在语言语汇上突破的渴望。

　　"总之，光是一种见得又摸不得的'抽象'的东西，它这种抽象因素与画家追求的内在精神是很容易统一的，因为精神本身也是抽象的。不同的观念要求产生特有的创作方法，在新方法内对光的处理进行认真、有意识的研究，是能对画家表达自己的思想观点，在自己艺术风格的形成中起到重要的作用。"（蔡国强：《体现画家观念的重要手段》）我们可以看出蔡国强的"光"是抽象的、理性的，虽然他作品的表面像是

奥巴马　2009

飘离象征主义的，但"隐喻"却是比较强烈的。

"一般的再现性艺术将持久地被认为是一种简单的、低层次的表达方式，但世界并不因为它简单和低层次而抛弃它，世界什么也不抛弃。多层次和复杂的表达是可能的，但大千世界并不特别优惠它。"（黄永砯《观点》）黄永砯作品的形式面貌虽然比蔡国强的作品更加抽象，似乎和"象征"不搭界，但人们还是很容易捕捉到一种隐约的"深度"，及与抽象艺术不一样的"暗示"。

二、八五新潮阵容最豪华的展览

——我所经历的八五美术运动

刘向东

85新潮史料系列（1）

引言：要写出历史的真实性，又要照顾现实社会复杂的关系，有些话我改了又改，现在也只能暂时这样：1985年6月，"福建M现代艺术研究会"举办的《闽沪青年美展》在福建福州展出。此展用现在的话来说真是阵容豪华：蔡国强、黄永砯、刘向东（负责人，大四学生）、金国华、范艾青、陈峰、丁大年；陈箴、张健君、俞晓夫、胡项城、赵以夫、吕振环、冷宏等人(此前某些网络和书籍另有两份名单，造成混乱。工作没做好，我向蔡国强等朋友们表示深深的歉意!我相信名单应以以上参展人员为准。至于其他复杂的情况我现在不想纠缠)。当时大家都不是大师，黄永砯的"厦门达达"还没有闹起来，只有俞晓夫有点声誉。以前此展没有获得当得的荣誉，主要原因是宣传力度不够。那时我还想接着搞"闽沪青年现代艺术联合会"，后因故未能如愿。好！下面就请听我娓娓道来这段老八五艺术史。

（一）M现代艺术研究会·闽沪青年美展

1985年年初，我在福建师大艺术系搞毕业创作，同时脑子里酝酿着组织一个现代艺术研究会，经过与一些同行密切沟通与磋商后，于4月成立了筹备组，5月份就成立了"福建青年M现代美术研究会"，后更名为"福建M现代艺术研究会。"M是英文现代一词和福建古称闽的拼音的第一个字母，但主要是它能隐喻现代艺术大门的轮廓已明显在当代青年画家面前。

现在细细地回想回味，为什么研究会的名称里会出现英

纽式（1—17。"89大展"部分参展作品）1988

文字母，是我的潜意识里觉得英语世界拥有更多的真理还是拥有更多的"权力"？为什么是两扇门，是否二十年前某些事情就预示着今日现代艺术的多样性？不确定性？两条腿走路？或各种各样的两难境地？

在这之前的两三年间，我参与福建师大南方诗社的组织领导和诗报的编辑工作，并在1983年十八岁的时候着手筹办过《中国南方》杂志，1984年9月主编十六开本的《南风》诗刊，我还参加过其他社会活动，所以，虽然我是一个只有二十岁的青年学生，但胆量和能力是不成问题的。可是研究会的人员和活动范围有很大的不同，人员有包括高校教师在内的不同单位的资深画家，活动的空间也已辐射到省外，大家能在我倡导下一起做事，可见当时人们的心灵比现在不知要单纯多少倍。

当时在上海学习的好友蔡国强也应我邀请参与进来，在我的建议下联系了一批上海知名的青年画家参加我们的活动。我的想法是把首次展览做成两地画家联展的形式，并在条件许可的时候成立现代艺术研究联合会，以此来打破区域局限性，将触须伸展到更远更广阔的空间。我的构想得到蔡国强的积极响应，他的活动能力在当时已初见端倪。

蔡国强为展览创作了几张笔法较为写意的，杂揉着明显的太空意象的油画；我跟蔡国强熟悉熟知，以前就知道他欣赏李小龙和陈逸飞等人，这在他日后的言论和作品中都可以找到蛛丝马迹。

研究会筹备期间，我利用假期到厦门参观黄永砅的画室并邀请他参加画展，他答应参加并和我讨论了一些问题。他的艺术观点在当时是更为超前的、独特的，当时大多数艺术家都深受"民族化"思想的影响，而他的谈话和书信使我知道当时他是很不喜欢"民族化"、"地方特色"这些字眼的。但奇怪的很，他后来到法国后创作的大部分作品却流露了太多的"民族化"和"地方特色"，简直就是"民族化"、"地方特色"的直接体现。而蔡国强则一直是"民族化"的。正常的国家认同理念是可取的。

不知为什么，现在黄永砅印在书上的艺术简历里没有记录这次展览。

研究会的活动，主要是组织展览，是颇费精神和力气的。甚至可以说是非常艰苦的。由于当时是改革开放初期，很多人的心理和思想观念极不稳定，有些人对时局的发展和变化抱着观望的态度，而另有一些人是跟着感觉走。因此，我在跟一些组织和团体，特别是跟一些个人打交道时遇到特别大的困难。那时各种事情充满各种不确定因素，支持、不支持的组织和个人的意见变化无常，变化最多的是部分参展人员，进进出出的，朝三暮四。这可大大地难为了一个只有二十岁的青年学生，当然也极大地锻炼了我的意志，丰富了我的人生经历。

范迪安老师当时是我的班主任。由于当时的情况比较复杂，另外，从某个角度来看，我还只是一个不懂事的小孩，有的事情迪安老师心里肯定是特别为我着急的，他后来在给我的书信中谈到，当时他无法在具体的群体中以具体的身份帮助我。现在，我知道他当时只能以一个班主任的身份做他能做的事情。他长期以来宽容我的鲁莽，关心我鼓励我的创作，我很感激。

那时活动经费只有三百多块钱，而且大都是画家们自己掏腰包的。虽然当时的钱比现在大得多，但这点钱要应付跨地区跨省的研究会的活动，确实是少得可怜的，可以说，我当时除了信心以外什么都没有，但居然把事办成了。当然我们还得到其他朋友和有关单位的帮助，特别要感谢福州市青年联合会和福州市青年艺术交流协会的支持。

当初我身边几乎没有帮忙的人手，后来低我一届的金国华同学中途参与进来，伸出了援助之手。听说他现在不画画了，在杭州从事电脑动画的制作。给我们声援和支持的还有林以友、王秋霞夫妇和李晓伟等人。

为了研究会和首场展览的事务，我几乎让我的朋友、家人总动员。我弟弟当时才读高中，就被我派去厦门找黄永砯，将他的作品从厦门送到福州。上海二十幅左右的作品由蔡国强的女友吴虹虹押运到福州马尾港，低年级同学康建华通过省军区的熟人借了一部吉普，由我带路送到福州市区。泉州后来只剩丁大年（现已去世）的作品参展，是由我自个儿跑下来拿去的。展览结束后，上海方面的作品要送回去，那时我临近毕业，忙成一团乱成一团，我已没办法去，后来是我父亲替我去的。他没有做这些事的经验，真是太难为他了。

这次历时一年左右的活动，还负面影响了我的毕业分配，因为太忙乱了，最后很多事情很多手续没有做好……大大地影响了我今后的工作和生活道路。我为此失去很多，当然也得到很多：大大丰富了我的生活和艺术经验。

我记得当初展览场地是个大问题，后来忘了通过谁说情，福州于山展览馆为我们打开了大门，展览后来以《闽沪青年美展》之名得以展出，参展的画家有刘向东、金国华、蔡国强、黄永砯、范艾青、陈峰、丁大年，上海方面是张健君、俞晓夫、胡项城、赵以夫、吕振环、冷宏、陈箴等人。李豫闽虽然没有拿作品参加，但始终关注、帮助并参与重要事情的运作（后来发表在《中国美术史1985—1986》书上的名单是不准确的，有些人是1987年研究会再次活动时才加入的）。

从画面上看，不管是刘向东具体的象征物（物、人物）加上理性的结构和强烈的精神性暗示，蔡国强梦幻般的东方情境（太空意象）的半抽象的展现，黄永砯的看似活泼的、西方的纯抽象，却略带莫名其妙的言说，还是上海参展画家陈箴作品的东方墨韵、神秘的抽象的"语句含糊"的造型，

都无不体现了直白直接的艺术面貌向含糊、神秘、暗示、综合的象征主义特征的转变。

我那阶段的艺术观念主要体现在我写的前言上：要得到历史的承认/就要创造历史/于是/我们都行动起来/面对传统我们认为/路不一定是相连接的/也不一定是交叉的/它更多的是启发我们更加努力地/去开拓光辉灿烂的未来。

简短简单的语言散发出强烈的创造和扩张意识。说实话，二十年过去了，我的哲学和美学知识也没有太大的进步，很多常识还是道听途说来的。我最大的进步就是读宗教经典一类的百科全书，里面是无尽的矿藏宝库：有牛顿科学发现的依据、有保罗谈论的希腊哲学、有诗、有歌剧、有报告文学等等，但最主要的是超越世界的、世人不能弄懂的"神秘主义"，这样，我和我的作品变成良善的和真实的载体。

展览的情况，福建电视台、福建日报、福州晚报，菲律宾的菲华时报和世界日报等新闻媒体作了报道和介绍。1985年是令人难忘的。

1995年我在北京学习时，曾发起后由高岭主持的纪念八五新潮十周年的活动，过后我又筹拍电影《新潮》，但因经费没到位而不了了之。关于《新潮》我曾分别和周彦、高岭做过两篇长长的对话录。

纽式局部

（二）参加"黄山会议"和阵容超级豪华的"89大展"

1988年年底，我、黄永砯、沈远夫妇及林春四人坐火车从厦门出发到屯溪（现在的黄山市）参加全国现代艺术创作研讨会。这次会议的主要任务是为阵容超级豪华的"89大展"作准备。

当时的黄永砯通过"厦门达达"的宣传已成了美术界的名人，我们报到后，栗宪庭就嘟囔着来见永砯，有点"井冈山会师"的意思。现在的王林是响当当的大腕，当时却像一个刚毕业的学生，拿着自己的文章复印件敲门进来分发，态度谦卑地请大家多提宝贵意见。王明贤见到我，说和想象中的我不一样，没想到很正规。林春说我看起来像博士，黄永砯像教授。在会议和其他活动过程中，大多数人都约定俗成地把高名潞当成领导，把范迪安当"总理"，具体的事情由迪安老师摆平。

参加会议的有两个外国女留学生，一个是意大利人，另一个是美国人，是两个各方面都极不相同的女孩。有艺术家抢走了美国女孩的日记本，她红着脸，追着喊着，硬是夺回了房物，像是虎口脱险一般，使我第一次看到和好莱坞不一样的美国。那个意大利女孩就大不一样了，她靠在床上和一些艺术家算时间、做无聊的游戏，根据书本和江湖上传说

的，我静静地站在旁边对意大利女子的灵魂细细地进行考察。

当时每个艺术家都要放映自己作品的幻灯片，遗憾的是，我因为当时各方面都不够成熟，作品的水平不整齐，讲解的语言也没什么质量。

会议的末了安排了传统笔会，很多当地人来向艺术家求画，大家可能在晚宴上喝多了，加上搞现代艺术的不大懂传统国画，长长的桌案上一时间乱七八糟的，我看着王明贤苦笑着直摇头，转眼看见任戬画的史无前例的古怪的竹子，现在想起来真是好玩得很。我好歹练过一点传统笔墨，就上前画了一两幅菊花。那天还来了一些当地的艺术家，可能是相互看不惯还是其他什么原因，竟吵起来打成一片，现场一刹时乱成一团，最后还动了公安局，外地的艺术家才得以安全撤到另一家宾馆。

最后的节目是游览黄山，我和永砅都说，黄山像盆景假景，不去了。如果没记错的话，又过了一天，我和迪安老师搭伴乘火车回了福建。

1989年春节，我又和永砅、林春等人结伴一起到北京参加首届"中国现代艺术展"。

我住在中央美院青年教师宿舍，睡迪安老师的床，和刘晓东上下铺，高岭和王广义分别住过对面的铺子。我记得当时广义说自己没卖过画，问我卖过没有，我说没有，就为福建省监狱画过宣传画，拿了一点稿酬。想到现在他的画能拍出那样的高价，有时候为了工作需要叫他涂几笔他都不肯，可能观念和处境都变了的缘故吧。那时我在门外走廊里遇见一个坐着画素描的学生，画得很细又很怪，这人就是现在江湖上顶顶有名的方力钧，当初《美术》介绍展览的作品，我俩并肩，可现在我可以和他比质量，却不能和他比价格。

展览开幕后，高名潞让我帮忙看着点，千万不要出乱子，说好不容易把展览开成了。后来事态的发展不以人的意志为转移，"开枪事件"、"恐吓信"等行为艺术层出不穷，根本无法控制，我本来想在开幕时送一个写有"现代艺术永垂不朽"的大花圈放在美术馆大门口的，结果高老师叫我帮忙维持秩序，我就不能轻举妄动了，失掉了一次出大名的机会。九年后，高名潞在美国举办全球华人艺术大展，邀请我、任戬和张洹等少数几个艺术家前往参加。张洹出去以后便大红大紫，我和任戬没有去成。高老师帮我把机票都买好寄来了，我却因为怕影响他的工作不敢向他要一张私人邀请函，又失去了一次重要的机会。我太老实，胆子太小了，真不像是搞前卫艺术的。

在黄山和北京，我还和王明贤、侯瀚如、栗宪庭、周彦、殷双喜、翟墨、梁越等人建立了牢固的友谊。

回泉州之前，我看到学术活动的时间表上有蔡国强回国开讲座介绍日本现代艺术创作现状的安排，可我却要提早回

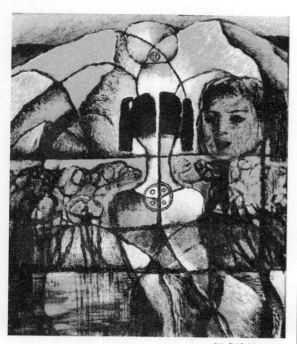

纽式脖子 1991

家，因为学校快开学上课了。

参加展览的大部分作品因为种种原因后来大都下落不明。直到16年后的今天，我和其他十位艺术家的作品突然出现在书刊和网页上，甚至在不经我们作者委托的情况下被非法拍卖，我们几个艺术家正准备用法律手段来维护个人合法的权益。

从"85"到"89"再到今天，二十年间，我觉得，中国的社会是先从政治的大一统背景前浮显充满艺术气氛的理想主义，然后凸现出物质主义的商品社会大舞台，现在，是不是到了该向人人都能拥有法律武器的社会急速转型的"历史新时期"呢？而艺术和艺术家该在此间扮演何种角色？

2005年9月30日

三、由筹拍电影《新潮》而引发的讨论

艺术家刘向东和批评家高岭的对话

时间：1995年6月18日

地点：北京师大北校

主持人：刘向东筹备明年拍一部电影，将把他自己和绘画、装置、行为、摇滚及高雅音乐和理论界的朋友并他们的作品加上北京的环境搬上银幕，片名暂定为《新潮》。整个片子准备搞成"后现代"的"解构"的作品。今天就请刘先生和高先生谈谈这个电影和其他与此相关的问题。

刘：关于"解构"，我想表现的是向美好的方向解构。解构不是解体，它包括建构，把画室的，或说是很私人性的东西，通过电影这种大众传媒搞得更社会化。这种社会化不单是表现黑暗面或社会矛盾，我准备尽力地把握这种辩证，就是善和恶，美和丑，或者是有序和无序之间的一种辩证。我觉得这个辩证如果把握得好，大家就能接受。各个层次的人都能接受。

高：要能拍成此片，当然是很有意义的。中国的前卫艺术，当代艺术，在此之前始终不完全为官方扶植，它自身形成一种自生自灭的状态。在商业社会中，探索性艺术面临着一个生存的问题。有些艺术家的创作只是个人话语，若要对社会产生效用，就得关注大众话语，即老百姓所关心的问题。比如中国的老百姓比较喜欢流行、时髦、吉利等。过去我们所说的"喜闻乐见"就是大众话语。作为大众话语的仲裁是官方话语。三者之间是相互制约的。在中国艺术家的个人话语和老百姓的大众话语最终是受到官方话语的支配的。而官方话语在文艺方面只是原则性的，如"二为"、"双百"方针等。艺术的土壤在于大众话语，个人话语和官方话语都在争夺大众话语，看谁影响过谁。

从过去直到现在，绝大部分艺术家只关注个人话语怎么纯

粹，怎么完美，不关心它是否能多少影响大众话语。现在的艺术家多数是把个人与大众话语、官方话语划成对立面。

刘：我在这方面还是想得比较多的。我们企图用一种比较唯美的方式（它有别于张艺谋那种民风、民俗的唯美）把这三种话语焊接在一起。这种事做起来有可能变成走钢丝，就看怎样做到机智、无痕迹，通过一种中间环节将三种话语联合在一起。当然它们的"过渡"，具体的做法目前还在不断成熟的构思之中。

今年的两部大片《辛德勒名单》、《阿甘正传》都是又有票房价值，又有艺术性。美国官方支持这些影片，大众也接受，艺术家又充分地表现了个性，三者结合得比较好。我想，我们可以借鉴他们的做法，我们可以找到我们中国自己的将三种话语有机融合的方法。我就是想努力搞成一个有中国特点的东西。当然"中国特点"也不能太露，太露就简单化了，就会与国际性对立起来。

高：以前的艺术家更多地注重个人的东西，个人的完善，自我感情，注重个人对社会的价值判断。我们总在讲艺术要超前，而忽略了艺术的启蒙作用。实际上就是我们每个人都把自己过多地看成精神贵族了，而不是把自己扮成小学教师的角色。在中国更需要小学教师，而不是大学教授。几十年来，艺术家们总是在自身的象牙塔里，总是找不到一个影响大众话语的渠道，这实际上是不对大众负艺术启蒙的责任。

当然，"八五"时期的前卫艺术是鲜明的个人话语，具有一种批判性，那在当时是确实需要的。但是现在，应该是和风细雨式的、启蒙的建构，纯粹的文化批判本身没有更多的价值，不如采取一种社会批判的态度。可以有一些个人的，很极端的艺术家，社会是需要的。但是还应该有一些艺术家，他试图把社会因素考虑在他的艺术之内，以社会性作为一种生存的环节和因素。这本身就应该有一个实际的措施，艺术家应该考虑视点的位移。艺术家应该考虑到在个人话语中吸收大众话语。个人话语是开放的，可以容纳大众话语。这必须作为一种战略，你如果能够调动大众话语，那么你实际就可以影响到官方话语。个人话语应该成为官方话语和大众话语的晴雨表。大众话语本身是个很活的机制，你可以通过影响大众话语从而影响官方话语，但也很可能被他们吞食。也就是说，老百姓可以按自己的理解将你的作品消解，政府也可以按自己的理解将你的作品消解。中国的艺术需要几代人的努力，一次次地与大众话语和官方话语碰撞、磨合，去影响它，不断地激起它的艺术判断。现在正是缺乏能够激起大众和官方进行艺术判断的媒介。

刘：电影是一个很有效的媒介。我的影片会尽可能多地输入一些信息进去，让观众自己去理解，对真善美，假恶丑做出判断。当然也有艺术家主观的对这些信息的处理。

纽式47号 水彩 1987~1989

纽式嘴对嘴 油画 2003

今天我看了徐悲鸿画展，也受到启发。徐悲鸿对一些题材的偏爱，表现出很强的私人性，但却巧妙地切入了社会现实（如利用落款），所以他在那个时代的社会影响非常好。

我也关心艺术作品的启蒙作用，因为我本身是个大学教师，我一直在强调艺术作品的社会作用。应该说明的是，我们一些形式非常前卫的作品，它的精神内涵是非常传统的、朴实的、古典的，是能起警示作用的。关于影片《新潮》的社会性和私人性问题，我会努力地找到一个辩证的契合点。

高：这次为纪念"八五"编刊物、组稿，我就想强调90年代，作为局内人的艺术家的观念，我们过去总把自己扮成局外人，虽然自己也关心这个民族，这个文化，这个国家。90年代以前，社会没有进入市场，文化批判还是很重要的。但是现在必须是一种社会批判，社会批判要找到一个运作的机制，包括艺术家自身的自我保护意识，还要寻找一种商业社会的操作模式和规则，否则，只是很个人性的东西，表演一下而已。

刘：我拍这样一部电影，主要是要改变在工作室内的这些画家的孤芳自赏的状态，让它暴光于室外，进入社会这个"局内"。影视的社会性更强，所以要借助影视将它推向大众。我的目的很清楚，就是一定要大众化。当然大众化要与艺术性结合得很紧，这很难，有时会处于两难境地，这就要看我们主创人员的智慧了。

这个片子可能会有点好玩，因为很多很有才华的艺术家一起搞了一个很通俗的（其实是雅俗共赏的）东西。像我这样以前比较严肃的艺术家也把很多很通俗的东西融合在一起。我会把一些观众认为好看的东西搁进去，比如警匪啊、笑料等，这不纯粹是为了商业价值，我会努力挖掘这些通俗的东西中有深意之处。在这个片子中我不反对唯美，也不反对我以前反对的抒情。我会把它们都搁上去。但是最后观众看完这个片子会在这些唯美的东西里面感受到酸楚和凄艳。这个就看我怎样去把握事物的表里关系啦。

高：你想在风格上把它拍成一个后现代的东西，那么你在基调是什么？你想说明的是什么？

刘：我想表现的是现在人类共同的难处。这个难处不只是物质上的、可见的，它更是心灵上的。

高：你为什么会选择用后现代主义的手法来拍这个片子？是什么原因使你认为有必要用这样的手法来表达你对人的认识，对人的精神境界，人的困惑的认识？

刘：我认为国门打开至今，我们不知不觉地接纳了"后现代"，不一定是在物质和精神的整体上，很可能是心灵上，思想上更早地进入了后现代，特别是搞艺术的人更早地进入了后现代情境。我觉得现在的中国有天然的后现代的土壤，我们身处的这个时代已经进入了非常综合的时代。我睁开眼睛看，总觉得这个眼花缭乱的世界不只是表象的，它涉及思想杂乱的深

处，有点后殖民主义的印象。我体会到一种更综合的，极端地讲是更杂乱的印象。在制作这部影片时，我们会有一条既清晰又朦胧的主线，就像莫奈对睡莲轮廓的处理。我并不想分清后现代性与后现代主义的差别。我觉得后现代性在内容上更宽，更模糊，后现代主义对各种事物的界线更明确，对艾滋、女权或暴力划分得更清楚。我会拍成综合性的。

高：我觉得《阿甘正传》是个非常后现代的片子。它表现了对美国文化的批判。这二十年正是美国现代主义鼎盛的时期，现代主义的政治、文化、意识发展、变化和冲突。《阿甘正传》是对现代主义的重新思考，在这个意义上它是后现代的。阿甘是美国文化的新希望，美国人通过创造阿甘的形象试图走出现代主义饱和的阴影，寻求一种新的活力。

刘：我觉得阿甘是天然的，对于他的环境的不接受。整个美国社会放大到整个人类都是聪明反被聪明误，很多麻烦都是自找的。有意思的是，在片中，弱智的、天然不接受这种环境的人得到了福气。我觉得这部影片整个基调有点飘，我的片子不会拍得那么透明，会有点沧桑感，表现沧桑的美感。根据这几年我对诗歌的积累，我觉得诗歌的跳跃性可以直接转化为声波和光波的跃动。

高：作为私人性的尝试也挺有意思的，但我觉得更重要的是对广大观众产生效应。

刘：我会直面社会现实。面对这个社会现实，我希望我们的创作人员找到一种辩证；就是要在转化得很私人性的社会热点与同样带有私人性的政府意志之间找到一种平衡。

高：通过大众话语，通过更多的实践活动激起官方对艺术的可能性的宽容是必要的。抽象画，表现性的东西可以在美术馆展览，这本身就是进步，是艺术家们不断努力的结果。

刘：以前，某些前卫性的东西不被接受，我想这可能是由于对真实性的误解。比如排斥抽象画，认为它不真实，其实它是一种心灵的真实。这部片子，有可能某些地方会拍得很个性化，那是为了强调心灵的真实。我这几年研究影视艺术，主要是对影视"内部"各种关系做更深入的研究。我认为事物之间互相转化的过程本身就具有意义，比转化的结果更有意义，更值得研究和表现。影视强调镜头的运动，可能比我以前所做的其他形式的艺术作品更加强调过程，强调过程更有利于表现事物的关系，事物关系在运动中的转化。世界是存在于"关系"中的，就是"关系"的运动和变化。

有可能整部片子拍出来，可以概括成一句古老的、朴实的格言，尽管它的信息非常丰富，也就是说精神和思想可能非常古老，但是形式非常地新。努力拍成一部看来非常丰富，但是退后一步想却是非常单纯的影片。这需要主创人员的努力。

从1985年到现在，我非常关注现代艺术的走向，特别是

特工(实物) 1995.8

纽式局部

它的终极命运，这是很难预测的。影片要表现这种关注，要积极地前倾。从1985年到1995年十年来现代艺术从感性走向理性，画家、艺术家不断地形成自己成熟的符号。符号过于成熟之后就需要一种解构。对于我个人来说，就是先使符号模糊，把它再一次陌生化。这是一种策略，它可能使我们对忽略掉的某种东西重视起来，我们以前过多重视斗争性，那种激烈的变革、转化。感性的转化和理性的转化不同，我们现在要作一种理性的努力，使艺术走向另一种情境，更丰富、更立体。

高：这些想法都是好的，还是要看将来具体的作品。

刘：你是不是认为国内艺术界对硬件的需求和努力非常强烈？大家搞的东西一定要让大家看得很清楚。

高：这可能是中国人的意识里面比较注重实用，他们把它作为一种学问和知识。当内在圆满还没有达到时，他就要外在的实用。在中国知识被当做经世治用的东西，强调一种为现实服务的实用性。在这个方面，每个人的行为准则，所作所为都要看重它对周围的人产生一种实际的效用。这是文化的底蕴在起作用。另一方面，在中国目前的情况下，艺术家需要通过有效的传媒和途径造成影响，这也是一种方法。

刘：我认为软件的储备对未来更有用。我所考虑的就是怎样把这种认识转化到胶片上。国内的学术界这两年在重提文化上的理想主义，你是怎么看的？

高：文化上的理想主义可能是人们内心的一种需求。当人们越来越贴近现实的时候，可能会觉得现实是一种假象，而理想可能是真实的。我觉得艺术是在扮演一种提示人们的角色。

刘：这种提醒的影响可能是很有限的。要靠我们的努力将工作落到实处。

主持人：由于时间的关系，今天先谈到这里。今后有机会，我们还想请二位就其他文化和艺术问题发表更有意思的见解。

（赵慧根据录音整理）

20世纪80年代

四、影片《新潮》及其他

青年艺术家刘向东与旅美批评家周彦的谈话

时间：1995年6月16日　地点：北京师范大学

纽式中山装 1995

记者：刘向东先生觉得和朋友们的诗画、装置及行为艺术的局限性，孤芳自赏，没有办法直接切入社会现实。这种越来越强烈的感觉促使他下定决心明年投拍一部以自己和朋友们的伤口及他们的生活为题材的中国式的后现代主义的作品，它将是一部社会性和私人性紧密结合的作品，片名暂定为《新潮》。今天想请刘先生和周先生就这个电影及其他文化和艺术问题谈谈见解。

周：好吧，向东，你是不是想把工作室艺术变成一种比较大众化的艺术？

刘：对，现在艺术圈内流行的装置艺术就很接近电影中美工对环境的处理，特别是表现主义或后现代主义的电影，美工的作用就更凸现出来，他们做的就类似我们现在的装置艺术，当然它更多地是服务于电影。我明年要拍的这部电影，一要加强"道具"的隐喻性，二要使演员进入到这种装置的环境中作"行为艺术"，也将表现绘画和摇滚乐等及这些艺术之间的联系。影片会找到大众化（可能是民间艺术或商业广告艺术的、专业的造型艺术之间的契合点。简单地说就是既要好看，又要意蕴深刻。虽然这可能是一对矛盾，我将努力搞好这对矛盾的辩证。我想表现的是，在多种关系的网罗中，心灵是如何挣脱的。我的影片将拍成一个"后现代主义"的电影，但它将不像西方那样做成艾滋、女性或暴力等题材清楚的片子，也不属于某种类型片。

周：你认为后现代主义的电影是关注艾滋、暴力这些社会性的话题，其实好莱坞的电影也关心这些，比如去年好莱坞获奖片《辛德勒名单》就是商业性与艺术性、文化性结合较好的实例。在美国也有许多电影学院学生在拍各种实验性影片，只是观众能看到的比较少，能看到的大部分还是好莱坞的娱乐片。

刘：我们国内对美国的了解大多是通过影视作品。很多人认为美国性开放，暴力活动猖獗，犯罪率很高，但我最近看到一份统计调查说明80%的美国人还是很传统的、很规矩的，比较起来，似乎内地这些年"开放"走得很远，比美国更"美国化"。这可能是大众传媒误导的结果。人们以为美国电影就是美国，在电影里"谎言"变成"事实"。

周：这是因为大部分的好莱坞电影都是大都市生活的戏剧化表现，丑也好，美也好，新潮也好，复古也好，只有很少的电影反映真正美国大部分人的生活。其实，大部分美国人生活在宁静、舒适几乎没有犯罪的环境中，很少有恐惧感

你愿意嫁给这个人做你合法婚姻的丈夫,在这个由婚姻中一同生活吗?你愿意许诺,或生病或健康,或富足或贫穷,你都爱他、尊重他、爱护他,并且在你们俩还活着的时候,放弃任何别的男子而单单恋慕他吗?

Will you take this man to be your lawful wedded husband, to live together in this holy matrimony; do you promise to love, honor, cherish, in sickness and health, riches or poverty, and will forsake all others and cleave thee only unto him as long as you both live?

2002.11

征婚启事 2002.11

和不安全感,这样的侧面没有人去表现。这中间传媒的作用是很大的。可能因为只有暴力的、耸人听闻的东西能够对整个世界形成冲击,文化上的侵略靠那种东西。字根表的生活没有多少起伏,没有多少变化,只是平平淡淡的,很和谐的,大概在国际上不会形成冲击力,对美国大众也没有太大的吸引力。所以,这种刺激的、暴力的、血腥的、赤裸裸的、负面的东西更能吸引观众。戏剧本身就要求这种强度。

真正的美国社会,首先看它的政治制度就知道了。它是两党制:共和党代表中上层阶级,代表整个社会的保守力量。保守的一党执政多年,保守力量是非常强大的。他们强调传统的甚至新教的价值观念,例如宗教的道德教化作用、家庭价值、反对堕胎、提倡儿童保护等等。民主党方面比较倾向自由主义,代表中产阶级、中下层低收入家庭和少数民族,倾向于所谓有改革,减税(减中产阶级和穷人的税,增加富人的税)。那么既然有这两党存在,整个社会一方面有一种向前的力量,另一方面也有一种保持这个社会基本稳定状态的力量。认为只有一种所谓自由主义的力量是美国的主流,并不符合美国的实际情况。

刘:我也觉得整个西方,特别是美国都是以宗教道德为基础,他们的法律以"十诫"为基石,怎么可能性那么解放,出现那么多暴力?事实跟某些宣传不一致。

周:这就是宣传有失真之处。正如美国大众包括美国知识分子不能真正理解中国一样,中国人也很难真正理解美国社会。我们理解西方,大多来自于传媒的报道,传媒有时会把一方面夸大,而另一方面则有意无意的忽略掉。

刘:我觉得很吃惊。我们国内的一些学者在论述东西方文明的差别时,都强调西方人的自由主义、拜金主义、享乐主义、个人主义等等,在谈到国内时,就强调我们有浓厚的集体主义教育的基础,有比较好的群体意识,其实我觉得西方也有西方的集体主义,比如基督教哲学要求爱别人要像爱自己。

周:这中间可能是一些运作上的问题。我们以前不太理解,西方国家也要形成很多的决策来对社会的运作产生影响。公共性的决策应该说也是通过充分的民主讨论,也尽可能把多人的意志变成一种集体意志,以一种规则的形式固定下来,再由执法人员执行。基本上是自下而上的。

刘:在西方和东方都存在一个在有序和无序间达成平衡的问题。现在的很多电影、艺术都更多地表现一种无序性,好像无序有冲击,更有活力。我觉得一个真正原艺术家应该关注终极,则终极应该是有序的。人类追求理想,追求一种有序的状态,无序只是作为一种策略,我们更应该追求一种不断向有序努力的工作状态。我的这部片子作为一部电影,不可能像小说,电视那样大规模展开来表现社会的方方面面,但我可以以小见大地来表现人类对字根表有序的追求。这种精神可能是很古典的。我想所谓的前卫,它不应该是一种无政府主义状态的

冲动，而应该是现在人类哪里难受，我们就提供一种治疗的药或办法。

周： 把"前卫"这个词换一下可能更准确。因为所谓"前卫"这个词在西方术语中有它一定的含义，更多地强调对抗性、反文化。他们和社会大众疏离，与大众文化保持一定距离，把艺术向纯艺术方面推进，这是所谓的先锋派和现代主义的特征。

刘： 但是，按照我的想法，它可能要修正，就是借用传统的某些东西反对现代可能更有积极意义、更深刻。我一直认为很多真理从远古时代就一直很相互地存在着。三言两语就能说清楚，现在是好像道理很多，但总没讲清楚。真理的表达方式可以不断地翻新，艺术的形式可以不断地翻新，但内容不要变，可以强调形式的前卫性。

周： 也许是基本原则还在那里。

【92】

刘： 所以我现在更倾向于把这部片子表现成一种道理，它的核心或说真理还是很古典的，很朴素的，是千年以前的一句格言，但是形式上完全是非常新的，非常前卫的。要在内容和形式上找到一种有辩证，但可能会更强调有序，强调宁静的美，每个人都可以在宁静中体会生命的意义。

周： 可能90年代以后，艺术家普遍地都有这样一种心态，我们在国外有时也这样想。大家都比较心平气和地来对待一切，不再把对抗和对立作为一种正常状态，而是把它看作只是一种暂时的、过渡性的状态，虽然不可避免，但它总是应该趋向和平、趋向稳定、和谐。现代主义借助冲突对抗，形成一种张力，这固然是制作艺术的一种比较好的方式，可是它毕竟不是文化发展的最终目的，包括对待传统，实际上传统和现代性并没有像我们在1985年那个时候理解的那样完全水火不容。

刘： 可能我们85年的时候还是受斗争哲学的影响比较深，那时也有那种气候的环境。

周： 我看西方人，他们能够用一种很心平气和的态度去看过去的东西，甚至他认为已经过时的东西。同样也用心平气和的态度看待今天的，可能是他看不惯的东西。我记得《圣经》里有一句话："静静地听，慢慢地讲，"它应该成为人类共同的遗传的状态。在画家圈子里聊的时候，我一直强调这一点：现在已经不是充满梵高式的浪漫主义激情的时代，更多地是像杜尚那样玩智慧的。它更强调观念性，这种观念性跟哲学有更密切的关系，构思和观念更重要。

周： 你有了这个构思，是不是就要做？现在很多人都在北京，大家可以一起做事。

刘： 今天下午有个活动，北大的谢冕教授主持一个有关理想主义的研讨会。近几年国内重提理想主义，这可能与我们刚才谈到的追求有序的社会有关。在家经过一段时间的探索，趋向于心平气和，真正地进入学术的研究。我有一个创

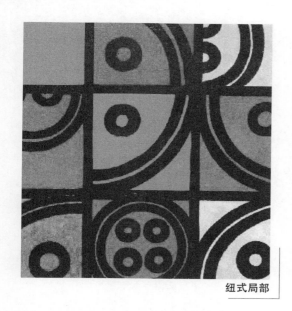

纽式局部

意："八五十年，我们可以搞一个活动来纪念。初步的三个想法：一是搞个大规模的展览，二是搞个纪念刊物，如果这两者都不行，就搞个少数人的展览。我们这些人经过这十年的探索，自己对自己的清理，学术上的推进，就希望搞成一个比较结实的活动。有一批人虽然各具特色，但是为了这个主题，可以形成一个互相关联的整体。我和王明贤、高峰谈过这些想法，他们在几个会上讲过，也通过电话和电传得到大家的响应。它虽然是个回顾，但整个是一种观念前倾的纪念。

周：纯粹的回顾也未必不好，回顾并不意味着保守。

刘：其实回顾也是凝聚力量的一种方式。

周：回顾就是想把原来的东西让它更加深入人心，让它成为一种普遍的共识，使大家认识到它在艺术史上它存在的价值，让更多的人都知道在过去的那段时间你们都做了些什么。

刘：我在泉州的时候就一直在考虑这件事，八五时期确实非常重要。

周：你现在如果有了影视的媒介和装备，当然完全可以努力去做。电视艺术是90年代的一种很重要的媒介，它占有现代博物馆的很大一部分空间。在这样的情形下，绘画就不可能再有过去那样辉煌的时代。

刘：现在整个画廊的世界都已经没有一点冲击力了，接受面最广的艺术是影视，所以应该利用这个传媒。要不然，艺术家要表达的思想观念和情感就不可能深入人心。我们对美国的体会，对西方社会的误会很多是由影视来的，所以我们不该再犯错。我们拍片子力图不让外部世界再误解我们，力图拍出一个真实的中国的现状。我觉得现在有些作品加速了人类道德、文化的滑坡，它掀起了许多人心中对邪恶的兴趣。不是不能表现黑暗面，有人认为艺术就是提出问题，但我更倾向如果艺术能解决问题更好，最好把它表现出来。这样说似乎陷入了一种矛盾，我还是希望通过努力找到一种辩证。拍电影有票房问题，但我总觉得表现美，心灵内在的美，是会有观众的。因为大家对美，对和谐总是有一种向往。西方很多当代的艺术家如路易斯·布努艾尔、彼德·多克利、达利、奥霍尔等人都拍过电影，但他们更多的是关注"现代艺术"创作，而我更多的是把这些装置、行为艺术和绘画都转变为电影，把视像转变成声波和光波，虽然它的主观性表现性很强，但我努力追求一种心灵的真实。同时，我一定会关注社会热点，拍得有社会性。考虑到票房，我们会邀请大明星加盟。这是一种策略，有点波普的味道。整个影片用解构的方式来拍，我认为解构是包括美好的方向解构。整个影片会有很多对我自己伤口的解释，观众可以把整个影片看成一个很私人性的东西。但是我会注意到我与周围的环境横向的、纵向的，与历史、与社会的联系。包括许多艺术

家朋友及他们的想法，都会形成影片整体的细节，把它搞成一个既有私人性又有社会性的片子，努力找到一种观众需要的平衡。

周：一部影片只有一两个小时，能够容纳你这么多的想法吗？

刘：我不把它搞成一个很概念性的东西。我尽量把这些具体的想法讲得模糊一些，尽量淡化符号的轮廓。我们的构思很严肃、很具体，但是表现出来，尽可能暧昧、朦胧、模糊。这不是一种毫无限制的模糊，而是要表现得更像我们身边发生的事情，信息尽可能地多一些，那就不可能让人看得太清楚，就像生活中放眼望去事情很多，但是艺术家会有所偏重，观众也会做出选择。总之，就是希望把这个片子表现得既简单又复杂。电影是集体的艺术，朋友们一起来做，相信有大家的智慧，一定能做得比较好。

【94】

周：总的感觉是你这个想法很不错。祝你们成功。

（赵惠根据录音整理）

纽式22号 1989

在工作室 20世纪80年代